陶笛演奏
从入门到精通

周子雷　王丽辉　编著

全国百佳图书出版单位
化学工业出版社
·北京·

图书在版编目（CIP）数据

陶笛演奏从入门到精通/周子雷，王丽辉编著．--北京：化学工业出版社，2020.7（2024.11重印）
ISBN 978-7-122-36552-1

Ⅰ.①陶… Ⅱ.①周… ②王… Ⅲ.①民族管乐器—吹奏法—中国 Ⅳ.①J632.19

中国版本图书馆CIP数据核字(2020)第052256号

本书作品著作权使用费已交由中国音乐著作权协会代理，个别未委托中国音乐著作权协会代理版权的作品词曲作者，请与出版社联系著作权费用。

责任编辑：李　辉　　　　　　　　　　　　　装帧设计：尹琳琳
责任校对：张雨彤

出版发行：化学工业出版社有限公司（北京市东城区青年湖南街13号　邮政编码100011）
印　　装：涿州市般润文化传播有限公司
880mm×1230mm　1/16　印张 10¾　2024年11月北京第1版第5次印刷

购书咨询：010-64518888　　售后服务：010-64518899
网　　址：http://www.cip.com.cn
凡购买本书，如有缺损质量问题，本社销售中心负责调换。

定　　价：68.00元　　　　　　　　　　　　　　　　　　版权所有　违者必究

前　言

陶笛是入门简单的乐器，即使没有任何音乐基础的人，选择适合自己的陶笛后很快就能上手吹奏出简单的旋律；同时陶笛又是在专业演奏领域拓展空间极其广阔的乐器，专业三管陶笛采用十二平均律制且音域超过三个八度，理论上受用于各种曲风。有了这两个鲜明的特点，陶笛必然是普及拓展并存、民俗高雅共融、发展空间极其广阔的乐器。

陶笛的种类千变万化，不受外形约束，本教材主要针对国际上比较主流的十二孔单管陶笛和专业演奏领域空间极其广阔的实用新型陶笛而编写。

实用新型陶笛音域宽广，指法指序科学便捷，使陶土乐器涉足于更多曲风成为现实。如果说过去大多数人还一直把埙作为特色乐器，那么同样为陶土乐器的三管陶笛将逐渐步入专业乐器领域，参与到更多专业音乐领域的教学和演奏中去。三管陶笛是陶土乐器发展的新方向，陶土乐器新的春天已来临，乐器的完善性已经摆在眼前，有待更多音乐人士一起拓展……

本教材整合了我和学生对陶笛的理解与演奏实践经验，可供初学者和有一定吹奏基础的陶笛爱好者学习使用，也可作为专业陶笛教学的参考书。教程由浅入深，介绍陶笛基本知识，阐释演奏基本技法，力求做到通俗易懂，老少皆宜。在编写的过程中也参考了很多相关书籍及相关网站资料，在此表示感谢！

陶土乐器和陶土音乐，承载着中国厚重且深远的历史文化，在中国的发展有着取之不尽用之不竭的广阔素材，面向国内外传播中国陶土音乐艺术有着深远的意义，也有着广阔的拓展空间。"陶"是中国的象征，是展示给世界最好的名片。

陶土乐器历史悠久，可陶笛在国内的兴起却是近几年的事，编写的教程不尽完善，希望能起到抛砖引玉的作用。同时也希望此教材能成为陶笛爱好者们学习道路上的铺路石，让陶笛爱好者们踏着它走向快乐的陶笛音乐之路。

<div style="text-align: right;">
周子雷

2020年5月
</div>

目 录

第一章 知识准备
一、概　述 ························· 1
（一）陶笛简史 ······················ 1
（二）陶笛的种类 ···················· 2
（三）陶笛的特点 ···················· 3
（四）陶笛的保养 ···················· 3
二、学习陶笛的必备工具 ············· 4
（一）校音器 ······················· 4
（二）节拍器 ······················· 4
（三）谱　架 ······················· 4
三、练习陶笛所需的基本功 ··········· 5
（一）气　息 ······················· 5
（二）指　劲 ······················· 5
（三）嘴　劲 ······················· 5
（四）腹　劲 ······················· 5

第二章 基础知识与基本奏法
第一节 五个基本音的练习
一、乐　理 ························ 6
1.记谱法 ··························· 6
2.音　符 ··························· 6
3.调号、拍号、小节、小节线、终止线 ··· 7
4.认识五个基本音：Do、Re、Mi、Fa、Sol ··· 7
5.视唱练习：击拍唱谱 ················ 7
单音视唱练习 ······················· 8
旋律视唱练习 ······················· 9
二、技　法 ························ 9
1.演奏姿势与口型、手型 ············· 9
2.胸腹式呼吸法 ···················· 10
3.五个音指法 ······················ 11
4.吐音与发声技巧 ·················· 12
三、乐　曲 ······················· 14
划小船 ···························· 14
粉刷匠 ···························· 15

第二节 La、Si和高音Do的练习 ····· 15
一、乐　理 ······················· 15
1.音名与唱名 ······················ 15

2.拍号 $\frac{2}{4}$ ················· 15
3.识谱：La、Si和高音Do ············ 15
4.视唱练习 ························ 16
单音视唱练习 ······················ 16
旋律视唱练习 ······················ 16
二、技　法 ······················· 16
1.La、Si、高音Do指法 ·············· 16
2.左手练习曲 ······················ 17
三、乐　曲 ······················· 18
玛丽有只小羊羔 ···················· 18
找朋友 ···························· 18

第三节 连音与活指的技巧练习 ······ 19
一、乐　理 ······················· 19
1.连音线与延音线 ·················· 19
2.八分音符 ························ 19
3.拍号 $\frac{4}{4}$ ················· 19
4.视唱练习 ························ 19
二、技　法 ······················· 20
1.连音奏法（圆滑奏法） ············ 20
2.活指练习 ························ 20
三、乐　曲 ······················· 21
多年以前 ·························· 21
小红帽 ···························· 21

第四节 高音Re、Mi、Fa的练习 ······ 22
一、乐　理 ······················· 22
1.识谱：高音Re、Mi、Fa ············ 22
2.附点二分音符 ···················· 22
3. $\frac{3}{4}$ 拍与三拍子 ·········· 22
4.视唱练习 ························ 22
二、技　法 ······················· 23
1.高音Re、Mi、Fa的手型 ············ 23
2.高音Re、Mi、Fa的指法图 ·········· 24
3.高音吹奏技巧 ···················· 24
4.长音练习 ························ 25
5.活指练习 ························ 26

三、乐　曲 26
　玛依拉 26
　扬基歌 27

第五节　低音La、Si的练习 27
一、乐　理 27
　1.识谱：低音La、Si 27
　2.附点四分音符 27
　3.休止符、附点四分休止符 27
　4.弱　起 28
　5.视唱练习 28
二、技　法 28
　1.低音La、Si的指法图 28
　2.低音La、Si的吹奏技巧 29
　3.长音练习 29
　4.活指练习 29
三、乐　曲 30
　送　别 30
　伦敦德里小调 30

第六节　F大调指法与练习 31
一、乐理与练习曲 31
　1.半音与全音、C大调与C指法 31
　2.降　号 31
　3.F大调与F指法 31
　4.长音练习 32
　5.F大调练习曲 33
二、乐　曲 33
　我和你 33
　茉莉花 34

第七节　$\frac{3}{8}$、$\frac{6}{8}$拍的加强练习 34
一、乐理与练习曲 34
　1.十六分音符与十六分休止符 34
　2.$\frac{3}{8}$、$\frac{6}{8}$拍 34
　3.附点八分音符与附点八分休止符 34
　4.练习曲 35
二、乐　曲 36
　平安夜 36
　让我们荡起双桨 36

第八节　G大调的指法与练习 37
一、乐理与练习曲 37
　1.升　号 37
　2.G大调与G指法 37
　3.长音练习 38
　4.练习曲 38
二、乐　曲 39
　嘀哩嘀哩 39
　弯弯的月亮（节选） 39

第九节　切分音的练习 40
一、乐理与练习曲 40
　1.切分音 40
　2.音　程 40
　3.练习曲 40
二、乐　曲 41
　彩云追月 41
　珍重再见 41

第十节　常用记号的使用 42
一、乐理与练习曲 42
　1.还原记号与延长记号 42
　2.反复记号 42
　3.练习曲 43
二、乐　曲 43
　绿袖子 43
　牧羊曲 44

第三章　初级技巧与初级乐曲

第一节　渐弱音与倚音的训练 45
一、乐理与技法 45
　1.力度记号 45
　2.渐弱练习 45
　3.倚音与倚音练习曲 46
二、乐　曲 47
　望春风 47
　斯卡布罗集市 48

第二节　弱音与滑音的训练 48
一、乐理与技法 48
　1.弱音练习 48

2.滑音与滑音练习曲⋯⋯⋯⋯⋯⋯⋯⋯49
二、乐　曲⋯⋯⋯⋯⋯⋯⋯⋯⋯⋯⋯50
女儿情⋯⋯⋯⋯⋯⋯⋯⋯⋯⋯⋯⋯50

第三节　渐强音、三连音与双吐的训练⋯⋯51
一、乐理与技法⋯⋯⋯⋯⋯⋯⋯⋯⋯51
1.渐强练习⋯⋯⋯⋯⋯⋯⋯⋯⋯⋯51
2.三连音⋯⋯⋯⋯⋯⋯⋯⋯⋯⋯⋯51
3.双　吐⋯⋯⋯⋯⋯⋯⋯⋯⋯⋯⋯52
4.练习曲⋯⋯⋯⋯⋯⋯⋯⋯⋯⋯⋯52
二、乐　曲⋯⋯⋯⋯⋯⋯⋯⋯⋯⋯⋯53
星星索⋯⋯⋯⋯⋯⋯⋯⋯⋯⋯⋯⋯53
梅娘曲⋯⋯⋯⋯⋯⋯⋯⋯⋯⋯⋯⋯54
土耳其进行曲（选段）⋯⋯⋯⋯⋯⋯54

第四节　强音与叠音技巧⋯⋯⋯⋯⋯⋯⋯55
一、乐理与技法⋯⋯⋯⋯⋯⋯⋯⋯⋯55
1.强音练习⋯⋯⋯⋯⋯⋯⋯⋯⋯⋯55
2.调式——小调⋯⋯⋯⋯⋯⋯⋯⋯55
3.叠音与叠音练习曲⋯⋯⋯⋯⋯⋯56
二、乐　曲⋯⋯⋯⋯⋯⋯⋯⋯⋯⋯⋯57
兰花花⋯⋯⋯⋯⋯⋯⋯⋯⋯⋯⋯⋯57
青藏高原⋯⋯⋯⋯⋯⋯⋯⋯⋯⋯⋯57

第五节　强弱综合练习与打音技巧⋯⋯⋯58
一、乐理与技法⋯⋯⋯⋯⋯⋯⋯⋯⋯58
1.强弱综合练习⋯⋯⋯⋯⋯⋯⋯⋯58
2.半音阶⋯⋯⋯⋯⋯⋯⋯⋯⋯⋯⋯58
3.打音与打音练习曲⋯⋯⋯⋯⋯⋯59
二、乐　曲⋯⋯⋯⋯⋯⋯⋯⋯⋯⋯⋯60
半个月亮爬上来⋯⋯⋯⋯⋯⋯⋯⋯60
春江花月夜（片段）⋯⋯⋯⋯⋯⋯60

第六节　气滑音与三吐的训练⋯⋯⋯⋯⋯61
一、乐理与技巧⋯⋯⋯⋯⋯⋯⋯⋯⋯61
1.气滑音⋯⋯⋯⋯⋯⋯⋯⋯⋯⋯⋯61
2.三　吐⋯⋯⋯⋯⋯⋯⋯⋯⋯⋯⋯61
3.三吐练习曲⋯⋯⋯⋯⋯⋯⋯⋯⋯61
二、乐　曲⋯⋯⋯⋯⋯⋯⋯⋯⋯⋯⋯62
春节序曲（片段一）⋯⋯⋯⋯⋯⋯62

第七节　气颤音与波音的训练⋯⋯⋯⋯⋯63
一、乐理与技巧⋯⋯⋯⋯⋯⋯⋯⋯⋯63
1.气颤音⋯⋯⋯⋯⋯⋯⋯⋯⋯⋯⋯63
2.波音与波音练习曲⋯⋯⋯⋯⋯⋯64
二、乐　曲⋯⋯⋯⋯⋯⋯⋯⋯⋯⋯⋯64
鸿　雁⋯⋯⋯⋯⋯⋯⋯⋯⋯⋯⋯⋯64
故乡的原风景⋯⋯⋯⋯⋯⋯⋯⋯⋯65

第八节　指颤音的训练⋯⋯⋯⋯⋯⋯⋯⋯66
一、乐理与技法⋯⋯⋯⋯⋯⋯⋯⋯⋯66
1.指颤音⋯⋯⋯⋯⋯⋯⋯⋯⋯⋯⋯66
2.颤音练习曲⋯⋯⋯⋯⋯⋯⋯⋯⋯66
二、乐　曲⋯⋯⋯⋯⋯⋯⋯⋯⋯⋯⋯67
采茶扑蝶⋯⋯⋯⋯⋯⋯⋯⋯⋯⋯⋯67

第九节　花舌技巧的训练⋯⋯⋯⋯⋯⋯⋯68
一、乐理与技法⋯⋯⋯⋯⋯⋯⋯⋯⋯68
1.花　舌⋯⋯⋯⋯⋯⋯⋯⋯⋯⋯⋯68
2.花舌练习曲⋯⋯⋯⋯⋯⋯⋯⋯⋯68
二、乐　曲⋯⋯⋯⋯⋯⋯⋯⋯⋯⋯⋯68
斑鸠调⋯⋯⋯⋯⋯⋯⋯⋯⋯⋯⋯⋯68

第十节　顿音技巧训练⋯⋯⋯⋯⋯⋯⋯⋯69
一、乐理与技法⋯⋯⋯⋯⋯⋯⋯⋯⋯69
1.顿　音⋯⋯⋯⋯⋯⋯⋯⋯⋯⋯⋯69
2.顿音练习曲⋯⋯⋯⋯⋯⋯⋯⋯⋯69
二、乐　曲⋯⋯⋯⋯⋯⋯⋯⋯⋯⋯⋯70
鳟　鱼⋯⋯⋯⋯⋯⋯⋯⋯⋯⋯⋯⋯70

第四章　陶笛技巧晋级⋯⋯⋯⋯⋯⋯⋯⋯71
第一节　气冲音的训练⋯⋯⋯⋯⋯⋯⋯⋯73
一、乐理与技巧⋯⋯⋯⋯⋯⋯⋯⋯⋯73
1.三十二分音符与附点十六分音符⋯⋯73
2.气冲音⋯⋯⋯⋯⋯⋯⋯⋯⋯⋯⋯73
二、乐　曲⋯⋯⋯⋯⋯⋯⋯⋯⋯⋯⋯73
笛声依旧⋯⋯⋯⋯⋯⋯⋯⋯⋯⋯⋯73
故　土⋯⋯⋯⋯⋯⋯⋯⋯⋯⋯⋯⋯75

第二节　历音的训练⋯⋯⋯⋯⋯⋯⋯⋯⋯75
一、乐理与技巧⋯⋯⋯⋯⋯⋯⋯⋯⋯75
1.散　板⋯⋯⋯⋯⋯⋯⋯⋯⋯⋯⋯75
2.历音与历音练习曲⋯⋯⋯⋯⋯⋯76

二、乐　曲 ･･････････････････････････････ 77
　　陶笛之旅 ･･････････････････････････････ 77

第三节　D大调指法与练习 ････････････ 79
　一、乐理与技巧 ････････････････････････ 79
　　1.D大调与D指法 ･････････････････････ 79
　　2.转　调 ･･････････････････････････････ 79
　二、乐　曲 ････････････････････････････ 80
　　草原印象 ･･････････････････････････････ 80
　　舒伯特小夜曲 ･･････････････････････････ 81

第四节　♭B大调指法与碎吐技法 ･･････ 82
　一、乐理与技巧 ････････････････････････ 82
　　1.高八度记号 ･･････････････････････････ 82
　　2.♭B大调与♭B指法 ･････････････････････ 82
　　3.碎　吐 ･･････････････････････････････ 83
　二、乐　曲 ････････････････････････････ 84
　　瑶族舞曲 ･･････････････････････････････ 84

第五节　赠音与刹音技巧练习 ･･････････ 86
　一、乐理与技巧 ････････････････････････ 86
　　1.赠　音 ･･････････････････････････････ 86
　　2.刹　音 ･･････････････････････････････ 86
　二、乐　曲 ････････････････････････････ 86
　　扬鞭催马运粮忙（选段） ････････････････ 86

第六节　实用新型复管技巧专项练习 ･･･ 87
　一、换管练习 ･･････････････････････････ 87
　二、音阶练习 ･･････････････････････････ 88
　三、半音阶练习 ････････････････････････ 89
　四、活指练习 ･･････････････････････････ 90
　五、超吹练习 ･･････････････････････････ 90

第五章　中高级独奏乐曲 ･････････････ 91
　1. 千年风雅 ････････････････････････････ 91
　2. 废　都 ･･････････････････････････････ 92
　3. 心　海 ･･････････････････････････････ 94
　4. 皇城根儿 ････････････････････････････ 96
　5. 中国姑娘 ････････････････････････････ 98
　6. 祈　福 ･･････････････････････････････ 99
　7. 京　调 ･･････････････････････････････ 100

　8. 匈牙利舞曲第五号 ････････････････････ 101
　9. 枉凝眉 ･･････････････････････････････ 103
　10. 葬花吟 ･････････････････････････････ 104
　11. 阳关三叠 ･･･････････････････････････ 105
　12. 梅花三弄 ･･･････････････････････････ 107
　13. 牡丹亭 ･････････････････････････････ 108
　14. 春节序曲 ･･･････････････････････････ 109
　15. 扬鞭催马运粮忙 ･････････････････････ 113
　16. 加沃特舞曲 ･････････････････････････ 116
　17. 天鹅湖序曲 ･････････････････････････ 117

第六章　高级乐曲精解 ････････････････ 119
　1. 新世纪D小调 ････････････････････････ 119
　2. 你给我的感觉 ････････････････････････ 122
　3. 来自泥土的呼唤 ･･････････････････････ 124
　4. 西亚之光 ････････････････････････････ 126
　5. 情　笛 ･･････････････････････････････ 129
　6. 春江花月夜 ･･････････････････････････ 131
　7. 心　动 ･･････････････････････････････ 132
　8. 夜深沉 ･･････････････････････････････ 135
　9. 阿里山，你可听到我的笛声 ････････････ 137
　10. 野蜂飞舞 ･･･････････････････････････ 140
　11. 妆台秋思 ･･･････････････････････････ 142
　12. 火与土的交响乐 ･････････････････････ 143

附录一：常用记谱符号表 ･････････････････ 147
附录二：12孔陶笛指法表 ･････････････････ 150
附录三：普通三管陶笛指法表 ･････････････ 151
附录四：实用新型三管陶笛指法表 ･････････ 155
附录五：实用新型中国陶笛半音阶指法表 ･･･ 162
附录六：常用陶笛音域图表 ･･･････････････ 164

第一章 知识准备

一、概述

（一）陶笛简史

陶笛，陶制笛子的简称，隶属中国古代八音分类法之"土"音。世界上许多国家都有陶制笛子的历史记录，中国的陶土乐器最早可追溯至7000多年前的"埙"。陕西半坡遗址出土6000多年历史的"陶哨"，是中国陶笛的鼻祖。由此演变而来的陶笛有：距今4000多年的湖北监利单孔陶笛；湖北春秋战国时期的"呜嘟"；宁夏的"泥哇呜"以及各地"泥哨""哨埙""满口埙"等。

陶哨

单孔陶笛

陶笛呜嘟

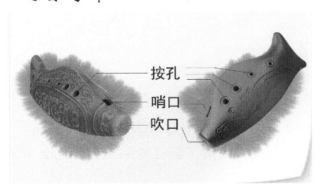

陶笛泥哇呜

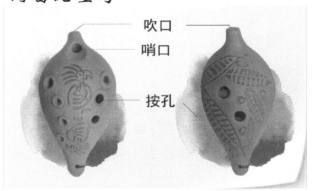

目前在国内比较流行的陶笛有：潜艇式十二孔陶笛"Ocarina"、普通三管陶笛以及音域宽广的实用新型复管、三管陶笛。

十二孔陶笛"Ocarina"源自意大利十孔"Ocarina"。1853年，意大利年轻的"都那提"先生在某畜牧业集市上买来某种"陶笛（低于10孔交叉指法，来自何处无从考证，1840年前后的中国陶瓷制品随丝绸之路及海路运输大量输出，对意大利陶瓷业影响巨大）"，本着将"这种陶制的笛子，制作成类似小号吹嘴并能演绎巴洛克音乐作品"的初衷，在买来的"陶笛"身上增加按孔，参照西洋管乐进行改革，优化指法指序，最后虽没能实现小号吹嘴，却制成了潜艇式十孔陶笛。他的这一举措加快了这件世界性乐器的发

展进程。十孔Ocarina传入日本后，日本的明田川孝先生在十孔的基础上增加了两个附孔，形成了十二孔Ocarina。

中国实用新型复管陶笛和三管陶笛，由陶笛演奏家、陶笛制作家周子雷，借鉴中外历代陶土乐器特质，"古为今用，洋为中用"改革研发而成，于2018年取得国家专利。专利权人：周子雷。

十二孔陶笛

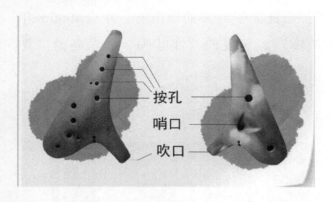

普通三管陶笛

中国实用新型复管陶笛（普及型）

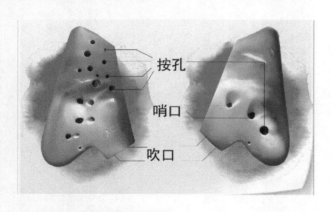

中国实用新型三管陶笛（专业型）

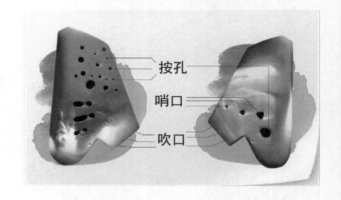

（二）陶笛的种类

陶笛分布于世界各地，有成百上千种，有着不同的音域、外形、指法、音质以及演绎方向。陶笛作为乐器，为不同修养的演奏者服务，很多因素决定了演奏者采用何种陶笛以及陶笛的演绎方向。

目前国内常见的陶笛多为单腔体、双腔体和三腔体，四腔体以上比较少见。根据腔体的大小和调性来命名是陶笛最为常用的一种命名方式，取意大利文高音（Soprano）、中音（Alto）和低音（Bass）的首字母加上陶笛的调性组合成陶笛的名称。双腔体和三腔体陶笛在名称后面加上数字以示区分。

单腔体常用陶笛：SC（高音C调）、SG（高音G调）、SF（高音F调）、AC（中音C调）、AG（中音G调）、AF（中音F调）、BC（低音C调）等。

双腔体常用陶笛（又称复管陶笛）：AC2（中音C调复管）、AG2（中音G调复管）、AF2（中音F调复管）等。

三腔体常用陶笛（又称三管陶笛）：AC3（中音C调三管）、AG3（中音G调三管）、AF3（中音F调三管）、B♭B3（低音♭B调三管）等。

（三）陶笛的特点

1. 陶笛便捷小巧，携带方便，且造型丰富。

2. 陶笛入门容易，适合各年龄段的人群学习。

3. 陶笛音域跨度比较大。腔体越小的陶笛，声音越高亢嘹亮；腔体越大的陶笛，声音越低沉浑厚。

4. 陶笛的声音别具一格。土乐的音色以及固定气道的特点，尤其是气声在中低音陶笛中的运用，陶笛能展现其他乐器所没有的独特韵味。

（四）陶笛的保养

陶笛的物理稳定性非常好，只要使用得当，避免摔坏磕碰，使用寿命非常长久。因而，陶笛的保养只需注意以下几点：

1. **防摔、防震、防磨损。** 陶笛是陶制乐器，易碎怕摔。所以吹奏之时，可以套上挂绳以防万一，挂绳可以挂在脖子上或套在手腕上。但要注意，挂绳会磨损，属于易损品，要经常检查挂绳是否牢固，避免因挂绳磨损断裂而导致陶笛摔落。吹奏结束后，陶笛要存放在保护套或盒子里，避免与尖锐物品同放，以免陶笛表面磨损。旅途中尤其要保护好陶笛，防止剧烈震动撞坏陶笛。

2. **防止气道堵塞。** 陶笛的气道比较窄，若有异物进入气道，不仅影响发音流畅性，若是食物残渣，还会造成气道发霉。因而，吹奏陶笛前，要先漱口，切不可含食而吹。陶笛吹奏会有水汽，时间久了，会粘结空气中的灰尘，若气道内积尘太多，可以用略窄于气道宽度、长于气道长度的塑料片（不要用纸片），往返疏通气道几次。

3. **不可浸泡陶笛。** 陶笛内部并非绝对耐水，过水浸泡会影响陶笛内部密度，进而影响陶笛音色，长时间浸泡还有可能导致陶笛破裂。若内部积尘太多，可用电吹风将内部积尘吹出即可。

4. **注意通风干燥。** 吹奏陶笛时，吹出来的气体遇到陶笛冰冷的内壁会形成水汽，冬天尤甚，因而每次吹奏结束后，要把陶笛放置通风处，须等管内的水分风干后再存放。亦可在陶笛吹奏前先暖笛，避免水汽的凝结对发音的影响。

5. **补救性措施。** 陶笛若发生意外，非粉碎性的断裂可以用快速胶水进行修补，将胶水均匀涂在断裂面，拼合后静置一段时间，注意及时擦除残胶。完整的修复对陶笛音准音色影响不大。

二、学习陶笛的必备工具

（一）校音器

陶笛的音准取决于两方面：其一，乐器本身。现今陶笛制作工艺已经非常成熟，正规厂家生产的陶笛内腔腔体、壁厚、音孔的位置及大小都经过合理设计，因此成品陶笛都拥有基本音准。其二，气息的控制，这是陶笛音准是否达标的关键。吹奏时气息量的多少直接影响陶笛的音准，气量大则音高，气量小则音低。若没有良好的耳音和气息控制能力，吹出的音多半不准。因此，学习陶笛，需要训练耳音及气息的控制，形成音高概念以及每个音气量大小的记忆，这就需要借助校音器进行专项的训练。

本书长音练习都要运用校音器，每一个音都要保持在音准范围内。校音器的使用方法：以指针式校音器界面为例，首先，先看吹奏的目标音与界面显示音是否是同一个音名。比如吹奏的是A音，界面显示的是B音，说明吹奏的音高了，气息太重，这时候就要放轻气量，直到界面显示成A音。目标音与显示音是同一个音名时，再看指针的指向。刻度正中是标准音准，左右各15音分是音准受听范围。吹奏时，指针维持在这个范围内说明音准达标。超出这个范围，指针偏左则说明音偏低，要增加气息量；指针偏右则说明音偏高，要减少气息量。

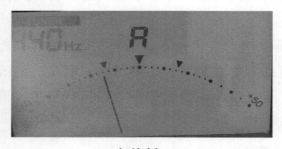
音偏低

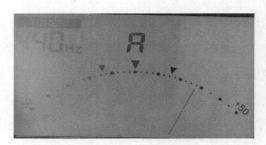
音偏高

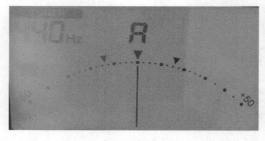
标准音准

（二）节拍器

节拍器是音乐训练非常重要的工具，不仅有助于训练拍子的稳定性，建立良好的拍感，还能有助于建立良好的速度感。不同的速度能表现不同的音乐效果，不同的乐曲也有不同的速度要求。因而节拍器在音乐学习中不可或缺。目前节拍器有机械节拍器和电子节拍器，用法相似。节拍器指示的数字，表示每一分钟击拍的次数，如：标记60，即每一分钟击拍60次；标记100，即每一分钟击拍100次。

（三）谱架

吹奏陶笛，正确的姿势非常重要，无论站姿坐姿，要求身体要正，双眼平视前方，肩膀

要放松，忌弯腰低头。有许多陶笛学习者，乐谱平放在桌上，低着头吹奏陶笛，这是非常不好的习惯，对于呼吸平稳度、气息流畅性、手指技巧运用各方面都有负面影响。因而，学习陶笛，谱架是必备工具。谱架有落地谱架和桌面谱架，适用不同的吹奏场所。谱架的高度因人而异，以身体放松、头部端正、手臂放松为考量来调整到合适的高度。

三、练习陶笛所需的基本功

（一）气息

吹奏陶笛时，气息量的大小直接影响陶笛的音高，气弱则音低，气强则音高。要做好强弱处理，就要达到"强而不高，弱而不低；强而不噪，弱而不虚"。由于陶笛固定气道的特点，陶笛的强弱处理需要气息与手指的配合来完成。当需要吹奏强音时，随着气息的增强，按压下方音孔，根据音准控制闭孔的幅度与速度。同理，当需要吹奏弱音时，随着气息的减弱，打开上方音孔，根据音准控制开孔的幅度与速度。演奏极弱或极强时，可以增加开孔与闭孔的孔数来达到需要的音响效果。开孔与闭孔的孔数、手指开闭速度的快慢，都要与气息相应配合，来达到音准与音乐表现的需要。从极强到极弱、从极弱到极强的练习非常重要，即吹奏同一个音，在保证音准的情况下，按 *ff-f-mf-mp-p-pp*、*pp-p-mp-mf-f-ff* 的强弱变化来练习，能很好地锻炼气息与手指的配合。强弱处理能收放自如，曲子的表现力也就大幅提升了。

（二）指劲

演奏陶笛，手指的力量非常重要，手指的力量在于锻炼手指的肌肉，手指敲击音孔会发出"啪啪"的声响，这与轻轻按孔的肌肉状态不同，练习久了，手指会有劲，这就是"指劲"。

指劲的使用及练习并非使用蛮力，否则会处于"僵"的状态，而是使用恰到好处、收放自如的"寸劲儿"。优秀的演奏者，手指肌肉发达，音符流动颗粒感强，干净且富有弹性，快慢收缩自如，可控性极强。手指缺少指劲的演奏者，演奏听觉会比较"黏""糊"，快不起来，慢不下去，且不受控。

（三）嘴劲

陶笛高音或超吹音域的演奏，需要嘴部的力量，要学会循序渐进地锻炼嘴部肌肉，学会使用"嘴劲"。嘴唇、颊肌有劲，叫"嘴劲"。有嘴劲的演奏者，音准音色收放自如。没有嘴劲，超吹高音吹不出，音准不受控。

嘴劲的练习是循序渐进一点点积累的，不会在短时间练出。吹奏者练习时要注意嘴唇和嘴部左右两侧颊肌的配合，吹奏超吹音符时使用相应的力度，使吹出的超吹音符达到准确音高，亦可加入花舌气颤音等技巧，时值要受控。

（四）腹劲

腹劲，也称丹田劲儿，运用腹部肌肉配合气息和手指，吹奏出不同力度的气流，在演奏不同律动的音乐时，配合手指产生多种强弱变化，丰富乐曲的表现力。腹劲不能使用"蛮"力，要配合气息及手指的上开下压完成音准及音乐性。要使用巧劲儿，富有弹性且受控。

第二章 基础知识与基本奏法

本书陶笛教学从12孔AC陶笛开始,学习者也可直接选用实用新型复管陶笛和实用新型三管陶笛进行学习,第一、第二腔体运指方式与12孔基本相同。

本章教学用笛:12孔AC陶笛

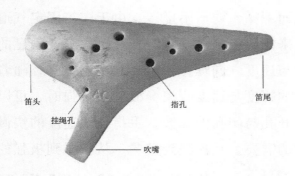
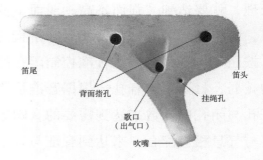

第一节 五个基本音的练习

一、乐理

1. 记谱法

通过文字、符号、数字、图表等书面的形式将音乐记录下来的方法称为记谱法。记谱法有很多种,不同的乐器适用不同的记谱方式。目前,最为通用的记谱法有两种:简谱与五线谱。

简谱以七个阿拉伯数字**1234567**为基本音符,以附在数字上面或下面的小圆点来表示不同的音高区域,以附在数字右边或下面的短横线表示音的长短。简谱有着简单易学、书写方便等多种优点,非常适合单旋律记谱。本书采用简谱教学。

2. 音符

用来记录音的符号叫音符,音符是乐谱中最重要的符号。常用的音符有全音符、二分音符和四分音符。全音符时值最长,二分音符的时值是全音符的一半,四分音符的时值是二分音符的一半,即全音符的四分之一。

简谱以阿拉伯数字**1234567**作为基本音符,每一个数字是一个四分音符,二分音符在四分音符后加一条短横线,全音符增加三条短横线。这样增加在音符后方的短横线称为增时线,每条增时线的时值与四分音符本身相同。以1为例,音符记法:

全音符：**1** — — — ；

二分音符：**1** — ；

四分音符：**1** 。

3. 调号、拍号、小节、小节线、终止线

调号是表示乐曲定调的记号，简谱以"1=C"的形式记在乐曲的左上方。

"拍"是音乐进行中均匀的时值律动，音符的长短以"拍"为单位来衡量。拍号是表示拍子的记号，由上下两个数字组成，显示每小节拍子的数量和单位拍的名称。拍号上方的数字表示每小节单位拍的数量，下方的数字表示每一个单位拍的音符名称。以 $\frac{2}{4}$ 为例，4表示以四分音符为一拍，2表示每小节有两拍，由下往上读作"四二拍"。简谱中拍号的写法与分数相同，写在乐曲左上方调号之后，一首乐曲拍号不变的情况下，只标注一次拍号。拍号改变时，需要再次标记。

一首乐曲根据强弱音出现的规律可以分成许多长度相等的部分，称为小节，划分的短直线称为小节线。

乐曲结束时用一细一粗两条竖线表示，称为终止线。

如图所示：

1= C $\frac{2}{4}$ （拍号）

（调号）

1 2 ｜ 3 4 ｜ 3 — ｜ 2 — ｜ 1 — ‖

（小节线）　　　　　　　　　　　　　　（终止线）

4. 认识五个基本音：Do、Re、Mi、Fa、Sol

在乐音体系中，将乐音按音高的高低顺序排列起来就形成了音列。音列又以七个基本音级为单位分为不同的音组。七个基本音级的唱名为：Do Re Mi Fa Sol La Si（Si也唱成Ti），每个音组唱名相同。相邻音组的同名音之间的距离称为八度，如Do-高音Do。

五个基本音Do Re Mi Fa Sol的简谱对应图：

简谱：	1	2	3	4	5
唱名：	Do	Re	Mi	Fa	Sol

5. 视唱练习：击拍唱谱

视唱，是音乐的基础能力之一，是学好乐器必不可少的基本功。视唱的训练，不仅能培养正确的音高感和节奏感，也能有效地建立乐感，增加感受和理解音乐的能力，同时发展内心听觉，增强音乐记忆力。视唱练习，首要的是练习音准和节奏。音准，先从练习识谱开始；节奏，先从练习打拍子开始。

识谱,即认谱,将对应的音符与唱名关联起来,看到音符就能下意识地唱出音符的唱名。同时,要唱出音与音之间相对的音高,不能错位。比如把Mi和Re的音高唱反,Mi唱成Re的音高,Re唱成Mi的音高,这就是错位。初学者练习时,要特别注意避免这个问题。

节奏,相当于乐曲的骨架,重要性不言而喻。保持一个稳定均匀的拍速,是基本的拍感,也是建立节奏感的前提。节奏的练习,要先从打拍子唱谱开始。打拍子,即击拍,用稳定的拍速,手一下一上轻轻击打桌面,或者左手在下,右手在上,左手不动,右手一下一上轻轻击打左手的手心。注意,不论是轻击桌面或轻击手心,每一次击拍都要拍出声音。击拍时发出的声音"哒"就是这一拍的拍点。唱谱时,要卡好拍点,唱每一拍音符时都要与击拍的声音"哒"同时唱出。击拍的动作不能僵硬,要自然放松。

初学者,建议唱谱前,预先将击拍图示画在音符下方,即"画拍子",熟练击拍之后可以省略这一步。

单音视唱练习

1= C 4/4 ♩=60/80/100

Do
1 − − − | 1 − 1 − | 1 1 1 1 | 1 − 1 − | 1 − − − ‖

Re
2 − 2 2 | 2 − − − | 2 2 2 − | 2 2 2 2 | 2 − 2 − | 2 − − − ‖

Mi
3 3 3 3 | 3 − − − | 3 − 3 3 | 3 − 3 − | 3 3 3 3 | 3 − − − ‖

Fa
4 − 4 − | 4 4 4 − | 4 4 4 − | 4 4 4 4 | 4 − 4 − | 4 − − − ‖

Sol
5 − − − | 5 5 5 5 | 5 − − − | 5 − 5 − | 5 − 5 − | 5 − − − ‖

注: 写在乐谱左上方的速度标记"♩=60/80/100"是指以节拍器60、80、100三种速度进行练习。60的速度熟练掌握后,用80的速度练习;掌握了80的速度,再用100的速度练习。着重练习拍速的稳定。

旋律视唱练习

1= C 4/4

Do Re Mi Fa	Mi Fa Sol	Re Mi Fa	Mi Fa Mi Re	Do Sol Sol
1 2 3 4	3 4 5 −	2 3 4 −	3 4 3 2	1 5 5 −
↙↙↙↙	↙↙↙	↙↙↙	↙↙↙↙	↙↙↙

| Do Re Mi Fa | Sol Fa Mi | Fa Mi Re | Sol Fa Mi Re | Mi Do Do |
| 1 2 3 4 | 5 4 3 − | 4 3 2 − | 5 4 3 2 | 3 1 1 − ‖
| ↙↙↙↙ | ↙↙↙ | ↙↙↙ | ↙↙↙↙ | ↙↙↙ |

二、技法

1. 演奏姿势与口型、手型

（1）演奏姿势

坐姿、站姿均可，挺胸抬头，双脚与肩同宽，上半身放松，不可耸肩、鼓腮。手臂自然张开，大约45度即可。

（示范图所持笛为实用新型三管陶笛，12孔陶笛演奏姿势相同）

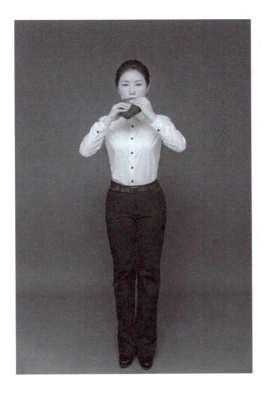
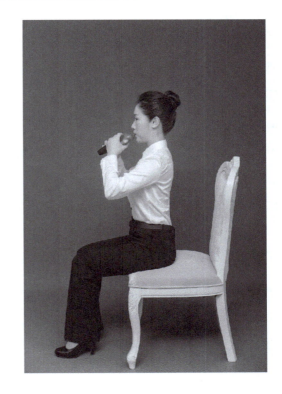

（2）口型

将吹嘴放在上下唇中间，嘴要放松，用上下唇轻轻含住吹嘴，嘴角稍抿。不可用牙咬，不可放太深。

（3）手型

12孔陶笛手型：用双手拇指按住后面两个孔，左手从食指至小指顺次按住正面左边四个大孔，右手从食指至小指顺次按住正面右边四个大孔。注意要用手指的指腹位置按孔，即"捏着按"，这样不会漏气。要注意手指按孔力度适中，不要过紧，太紧张会导致手酸，影响熟练度。

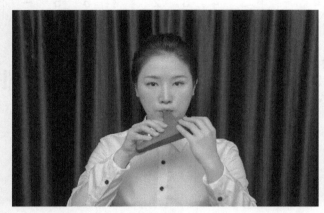
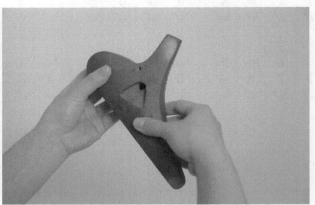

不同的陶笛手型不同，以自然放松、适应演奏为准。

2. 胸腹式呼吸法

气息，是陶笛演奏的生命，气息是否运用得当，直接决定了乐曲的最终表现，所以，掌握科学的呼吸方法至关重要。陶笛演奏，采用胸腹式呼吸法。

（1）吸气

全身放松，口鼻同时吸气，以口为主。吸气时，横膈膜下压，胸腔下部两肋和腹腔向外扩张，如同空气充满了腹部，腰部有力地向两侧膨胀。注意避免耸肩的情况。

吸气练习方法：

a）模仿"小狗哈气"法。张开嘴巴，模仿小狗哈气，感受胸腹气息快速充满和快速呼出，可以放慢速度，掌握后逐步加快，此方法多加练习，能非常有效地增强腹部肌肉的力量。

b）"打哈欠"法。打哈欠时，身体处于放松状态，口腔完全打开，气吸得深。

c）睡眠式呼吸法。平躺在床上，口鼻同时慢慢吸气，感受胸腹部同时向外扩张。

（2）呼气

掌握吸气方法是气息练习的第一步，第二步，学习如何呼气。呼气时，气息呈柱状向外呼出，呼出的气量是均匀且慢速的，呼气的同时，横膈膜保持下压的状态，即腰部保持两侧扩张的状态，注意呼气时腰部不要使劲往外扩，而是保持住即可。腰腹形成一个气息支撑点，使气息稳定匀速吹出。

呼气练习方法：

a）吸气后不要马上呼气，先憋气一两秒，感受腰腹的支撑控制，随后保持住腰腹的支撑感，将气流呈柱状匀速吹出。可用双手叉腰，感受腰腹的扩张和支撑。

b）"吹纸条"法。将一片软纸条垂置于面前15厘米处，对着纸条匀速吹气，使纸条颤动保持在一个相对平稳的频率，这个练习有助于气息的集中和稳定。

（3）换气

陶笛演奏中的换气，是指前一口气即将用完时，迅速吸气以备继续演奏的过程。这个动作要在短时间内迅速完成，尽量少占用时间。换气时尽量不要离开吹嘴，上唇微张即可。

换气练习方法：

a）设计换气口。根据乐曲的结构以及自身气息控制的能力，预先在乐曲中设计好换气的位置。充分利用乐曲中的自然停顿处换气。换气符号用"∨"表示。

b）换气不能影响乐曲的节奏。例如，当两个乐句相连而又需要换气时，要在前一乐句的音尾部分迅速换气，第二乐句的音头仍然要在节奏拍点上演奏出来，这样能确保节奏的准确性。

c）呼气和吸气要留有余地。呼气留一两分时就换气，吸气也吸到八九分，这样容易控制气息。如果一口气用尽了再吸气，会造成喘气的情况；若一口气吸太满，遇到停顿会造成憋气的情况。两种情况都会影响音乐的艺术效果。

d）短句之间不用频繁换气。乐曲的停顿处并非都需要换气，要根据音乐的进行、乐句的结构来换气。

3.五个音指法

如图：（黑圆点表示按孔，白圆点表示开孔。吹嘴左右两个圆点表示背面的两个指孔）

Do-1

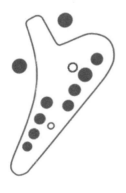
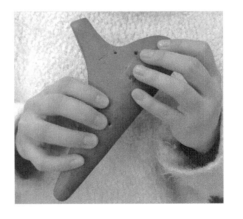

Re-2

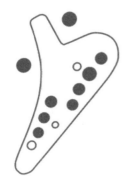
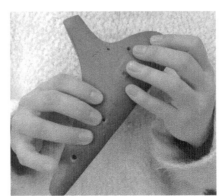

Mi-3

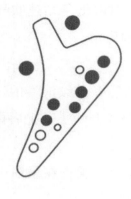
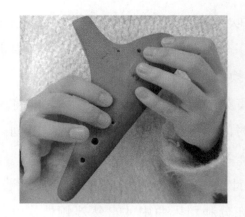

Fa-4

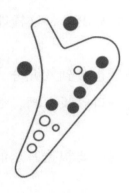
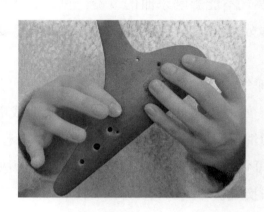

Sol-5

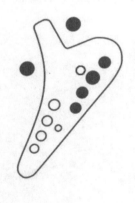
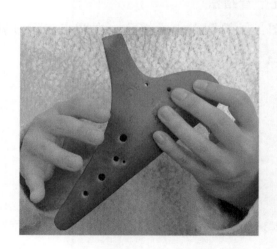

4. 吐音与发声技巧

（1）吐音

吐音技巧是陶笛运舌技巧的基础，是把握音乐颗粒性的关键要素。常用的吐音技巧有三种：单吐、双吐、三吐。掌握好单吐，是学习双吐和三吐的基础。单吐，以单次舌头的动作为单位，通过舌头的动作使吹奏的声音结实、干净、有力。

方法：舌头平放在下牙床内，舌尖轻抵上牙齿齿龈部位，轻读"嘟"音，用舌尖把气流弹射向前方。吹奏时嗓子不发出声音。初次学习陶笛的学习者，可以先读"吐"音，找到运舌吐气的感觉后，再把舌尖的动作微调成"嘟"。

吐音标记:"T"位于音符的上方。带吐音标记的音符都需要用吐音技巧演奏。

(2)发声技巧

陶笛是一件气鸣乐器,通过气流在腔体内部的流动发声。因而陶笛的发声与气流量的大小直接相关。低音所需的气流量较小,音越高所需要的气流量就越大。初学右手的这五个音,Do的气量最轻,从Do到Sol,气量逐音增加。打个比方,吹奏Do音时所用的气量好比喝茶时把一小片茶叶吐出来的气量;吹奏Sol时,好比把很烫的茶水吹凉所用的气量。每个音具体气量的多少不仅因人而异,也因笛而异。学习者需要依据校音器找到最合适的气量来吹奏。

(3)注意要点

a)要做到气与舌同步,不能吹了气再运舌,或运舌之后再吹气,气舌要同时进行,不要分成两个先后的动作。

b)做到"指于气之先"。手指与吐音要协调,在即将吹奏之前,手指已经按好相应孔位。不能一边吐音一边按指,这样会发出多余的声音。

练 习 曲 一

1= C 4/4 ♩=60/80/100

```
T       | T   T   | T T T T | T T T T | T   T   | T       |
1 - - - | 1 - 1 - | 1 1 1 1 | 1 1 1 1 | 1 - 1 - | 1 - - - |
↓↓↓↓    ↓↓↓↓     ↓↓↓↓       ↓↓↓↓       ↓↓↓↓     ↓↓↓↓

T   T T | T       | T T T   | T T T T | T   T   | T       |
2 - 2 2 | 2 - - - | 2 2 2 - | 2 2 2 2 | 2 - 2 - | 2 - - - |

3 3 3 3 | 3 - 3 - | 3 3 3 - | 3 - 3 3 | 3 3 3 - | 3 - - - |

4 - 4 - | 4 4 4 - | 4 4 4 - | 4 4 4 4 | 4 - 4 - | 4 - - - |

5 - - - | 5 5 5 5 | 5 - - - | 5 - 5 - | 5 - 5 - | 5 - - - ‖
```

练习曲二

王丽辉 曲

1= C 4/4

| T T T T | T T T | T T T | T T T T | T T T |
| 1 2 3 4 | 3 4 5 — | 2 3 4 — | 3 4 3 2 | 1 5 5 — |

| T T T T | T T T | T T T | T T T T | T T T T |
| 1 2 3 4 | 5 4 3 — | 4 3 2 — | 5 4 3 2 | 3 1 1 — ‖

三、乐曲

划 小 船

德国民歌

1= C 4/4

| T T T | T T T | T T T T | T T T |
| 5 3 3 — | 4 2 2 — | 1 2 3 4 | 5 5 5 — |

| T T T | T T T | T T T T | T |
| 5 3 3 — | 4 2 2 — | 1 3 5 5 | 3 — — — |

| T T T T | T T T | T T T T | T T T |
| 2 2 2 2 | 2 3 4 — | 3 3 3 3 | 3 4 5 — |

| T T T | T T T | T T T T | T |
| 5 3 3 — | 4 2 2 — | 1 3 5 5 | 1 — — — ‖

粉 刷 匠

波兰儿歌

1= C 4/4

T T T T	T T T -	T T T T	T - - -
5 3 5 3	5 3 1 -	2 4 3 2	5 - - -
↓↗↓↗	↓↗↓↗	↓↗↓↗	↓↗↓↗

| T T T T | T T T - | T T T T | T - - - |
|5 3 5 3|5 3 1 -|2 4 3 2|1 - - -|

| T T T T | T T T - | T T T T | T - - - |
|2 2 4 4|3 1 5 -|2 4 3 2|5 - - -|

| T T T T | T T T - | T T T T | T - - - |
|5 3 5 3|5 3 1 -|2 4 3 2|1 - - -|

第二节 La、Si和高音Do的练习

一、乐理

1. 音名与唱名

乐音除了有唱名之外，还有音名。音名代表着音级的固定音高，以C、D、E、F、G、A、B七个英文字母来命名。音名对应的音高固定不变，而唱名对应的音高，可以跟音名吻合，也可以根据定调而移动。例如：当定调为C调，即以C音为唱名Do时，唱名的音高与固定音高相吻合。当定调为F调，即以F音为Do时，唱名的整体音高就移动到以F音开头的音高位置。无论如何移动，唱名七个音之间的相对音高距离保持不变。

2. 拍号 2/4

"拍"分为强拍和弱拍。强弱拍按照不同的规律排列，会产生不同的律动效果。按照一拍强一拍弱的规律排列的节奏称为"二拍子"，即强、弱|强、弱|。二拍子节奏对称、方整，力度感强，多用于进行曲中。

3. 识谱：La、Si和高音Do

当音符比基本音符高一个八度时，简谱通过在音符上方加一个点来表示。

三个音的简谱图示：

简谱:	6	7	i
唱名:	La	Si	Do
音名:	A	B	C

4. 视唱练习

单音视唱练习

1= C 2/4

| La | | | | | | | | | | |
| 6 − | 6 − | 6 6 | 6 6 | 6 6 | 6 − | 6 − |

| Si | | | | | | | | | | |
| 7 7 | 7 7 | 7 − | 7 − | 7 7 | 7 − |

| Do | | | | | | | | | | |
| 1̇ 1̇ | 1̇ − | 1̇ 1̇ | 1̇ − | 1̇ 1̇ | 1̇ 1̇ |

旋律视唱练习

1= C 2/4

王丽辉 曲

Do Si | La Si | Do La | Sol − | Do Si | La Sol | La − | Si −
1̇ 7 | 6 7 | 1̇ 6 | 5 − | 1̇ 7 | 6 5 | 6 − | 7 −

Sol Do | Do Do | Sol Si | Si − | La Sol | La Si | Do − | Do −
5 1̇ | 1̇ 1̇ | 5 7 | 7 − | 6 5 | 6 7 | 1̇ − | 1̇ −

二、技法

1. La、Si、高音Do指法

La-**6**

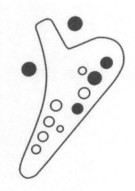
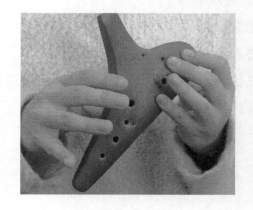

Si-**7**

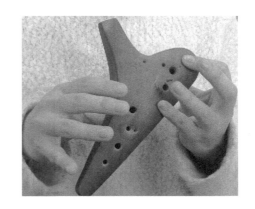

Do-**í**

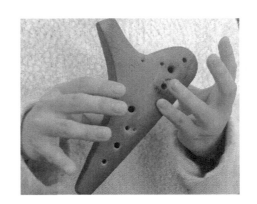

2. 左手练习曲

　　注意吹奏气息量随着音的升高要逐音增加。La所需要的气息比Sol略多；Si 比La略多；高音Do比Si略多。要对照校音器，达到音准范围后，不断练习，形成气息记忆和音高记忆。

练 习 曲 一

1= C 2/4

T	T	T	T	T	T	T	T	T	T		
6	−	6	−	6	6	6	6	6	−	6	−
↘	↘	↘	↘	↘	↘	↘	↘	↘	↘		

T T | T T | T − | T − | T T | T −
7 7 | 7 7 | 7 − | 7 − | 7 7 | 7 −
↘ ↘ ↘ ↘ ↘ ↘ ↘ ↘ ↘

T T | T T | T − | T T | T T | T T
í í | í í | í − | í í | í í | í í
↘ ↘ ↘ ↘ ↘ ↘ ↘ ↘ ↘ ↘ ↘

练习曲二

1= C 2/4　　　　　　　　　　　　　　　　　　　　　　　　王丽辉 曲

```
T  T | T  T | T  T | T   V| T  T | T  T | T    | T   V
1̇  7 | 6  7 | 1̇  6 | 5  - | 1̇  7 | 6  5 | 6  - | 7  -
↓  ↓   ↓  ↓   ↓  ↓   ↓      ↓  ↓   ↓  ↓   ↓      ↓

T  T | T  T | T  T | T   V| T  T | T  T | T    | T    V
5  1̇ | 1̇  1̇ | 5  7 | 7  - | 6  5 | 6  7 | 1̇  - | 1̇  -
↓  ↓   ↓  ↓   ↓  ↓   ↓      ↓  ↓   ↓  ↓   ↓      ↓
```

三、乐曲

玛丽有只小羊羔

1= C 2/4　　　　　　　　　　　　　　　　　　　　　　　　英国儿歌

```
T  T | T  T | T  T | T   V| T  T | T    | T  T | T   V
7  6 | 5  6 | 7  7 | 7  - | 6  6 | 6  - | 7  7 | 7  -
↓  ↓   ↓  ↓   ↓  ↓   ↓      ↓  ↓   ↓      ↓  ↓   ↓

T  T | T  T | T  T | T  T V| T  T | T  T | T    | T    V
7  6 | 5  6 | 7  7 | 7  7 | 6  6 | 7  6 | 5  - | 5  -
↓  ↓   ↓  ↓   ↓  ↓   ↓  ↓   ↓  ↓   ↓  ↓   ↓      ↓
```

找　朋　友

1= C 2/4　　　　　　　　　　　　　　　　　　　　　　　　儿歌

```
T  T | T  T | T  T | T   V| T  T | T  T | T  T | T   V
5  6 | 5  6 | 5  6 | 5  - | 5  1̇ | 7  6 | 5  5 | 3  -
↓  ↓   ↓  ↓   ↓  ↓   ↓      ↓  ↓   ↓  ↓   ↓  ↓   ↓

T  T | T  T | T  T | T   V| T  T | T  T | T  T | T   V
5  5 | 3  3 | 5  5 | 3  - | 2  4 | 3  2 | 1  2 | 1  -
↓  ↓   ↓  ↓   ↓  ↓   ↓      ↓  ↓   ↓  ↓   ↓  ↓   ↓
```

第三节 连音与活指的技巧练习

一、乐理

1. 连音线与延音线

两个或两个以上不同音符的上方有圆弧线进行连接时，表示线内的音要演奏得流畅、连贯、圆滑。这条圆弧线就叫连音线。当连接的是两个相同的音时，称为延音线，表示线内音的时值相加，要演奏成一个音。如图：


 连音线 延音线
 ⌒ ⌒
 7 1 7 7


2. 八分音符

音符之间的长短比例关系是固定的，全音符的一半是二分音符，二分音符的一半是四分音符，四分音符的一半是八分音符。以全音符为参照，二分音符时值为全音符的二分之一，四分音符时值为全音符的四分之一，八分音符时值为全音符的八分之一。只要确定单位拍为哪种音符，就可依据这个比例确定其他音符的时值。如拍号 $\frac{2}{4}$，确定曲子以四分音符为1拍，那么全音符就为4拍，二分音符为2拍，八分音符为半拍。所以，每首乐曲都必须标注拍号，以确定每个音符的时值。

简谱中八分音符的写法是在音符下方加一条短横线，称为减时线。通常相邻的两个八分音符会写在一起，用一条减时线表示：<u>1 1</u>。

3. 拍号 $\frac{4}{4}$

表示以四分音符为一拍，每小节有四拍。四拍子是由两个二拍子组合而成的。每小节第一拍都是最强拍，出现的第二个强拍为次强。因此，四拍子的强弱规律为：强拍、弱拍、次强拍、弱拍。四拍子节奏中正、工整，被广泛地使用于各种乐曲。

4. 视唱练习

<h3 style="text-align:center">小 红 帽</h3>

1= C $\frac{2}{4}$ 巴西儿歌

（曲谱）

二、技法

1. 连音奏法（圆滑奏法）

连音线在陶笛演奏中也称为圆滑线，连音奏法也称为圆滑奏法，带有连音线的音符第一个音用吐音演奏，后面的音由手指和气息配合来完成，不再吐奏。

练习要点：

（1）气息量要随着音高的不同及时调整，避免用前一个音的气量去演奏后一个音。例如Sol和Mi两个音上方有连音线时，Sol音用吐音演奏，演奏Mi音时舌头不动，不断气，手指按孔，同时气息迅速减少到Mi音所需的气量，要在按孔的瞬间达到Mi的音准。气量调整要与手指按孔同步，不能提前或滞后，提前调整气量会导致前音的尾音浮动，滞后则会导致后音的音头不准。

（2）按孔与开孔要迅速、准确，避免由于手指动作迟滞造成的滑音与杂音。

（3）运用校音器练习。将连音部分专门对照校音器进行练习。

连音练习曲

1= C 2/4

T T
| 1 2 2 3 | 3 4 4 5 ∨ | 5 6 6 7 | 7 i̇ 7 ∨ | i̇ 7 7 6 | 6 5 5 4 ∨ | 4 3 3 2 | 2 1 1 ∨ ‖

2. 活指练习

按孔的速度、力度与发音的清晰度、颗粒感密切相关，而手指的灵活度、控制力直接关乎各种手指技巧的运用。因此，锻炼手指的肌肉非常重要。手指指劲的训练主要在于指掌关节，运指的动作以指掌大关节为主，其余关节保持按孔弧度，将指掌大关节传送过来的力量送到指肚。不同的陶笛由于按孔的不同，按孔弧度略有差异，如现阶段学习的12孔陶笛是独立小圆孔，用指肚按孔，手指的弧度略大；后期学习的新型复管和三管陶笛是双排孔，是用指肚与关节内侧同时按孔，手指的弧度略小，甚至没有弧度。要根据所用的陶笛，以需要的弧度进行手指练习。

初期阶段按指练习方法：

（1）手指抬高，指腹离笛孔约两个指关节的距离。注意是指掌大关节抬起，手指关节保持按孔弧度，不做伸直和勾指的动作。

（2）以指力迅速敲击音孔，发出"啪"的声响。

（3）抬指和按孔都要快速有力。

（4）先单练手指不吹奏，熟练后再加上吹奏。

活指练习曲

1= C 4/4　　　　　　　　　　　　　　　　　　　　　　改编自《哈农手指练习》

1 3 4 5 6 5 4 3 | 2 4 5 6 7 6 5 4 | 3 5 6 7 1̇ 7 6 5 | 4 6 7 1̇ 7̇ 1̇ 7 6 |

1̇ 6 5 4 3 4 5 6 | 7 5 4 3 2 3 4 5 | 6 4 3 2 1 2 3 4 | 5 3 2 1 2 1 2 3 | 1 - - - ‖

三、乐曲

多年以前

1= C 4/4　　　　　　　　　　　　　　　　　　　　　　　　　　[英]贝 利曲

1　1 2　3　3 4 | 5　6 5　3　- ∨ | 5　4 3 2　- | 4　3 2 1　- ∨ |

1　1 2　3　3 4 | 5　6 5　3　- ∨ | 5　4 3 2　3 2 | 1　-　-　- |

5　4 3 2　- | 4　3 2 1　- ∨ | 5　4 3 2　- | 4　3 2 1　- ∨ |

1　1 2　3　3 4 | 5　6 5　3　- ∨ | 5　4 3 2　3 2 | 1　-　-　- ∨ ‖

小红帽

1= C 2/4　　　　　　　　　　　　　　　　　　　　　　　　　巴西儿歌

1 2 3 4 | 5　3 1 | 1̇　6 4 | 5　5 3 ∨ | 1 2 3 4 | 5　3 2 1 | 2　3 | 2　5 ∨ |

1 2 3 4 | 5　3 1 | 1̇　6 4 | 5　5 3 ∨ | 1 2 3 4 | 5　3 2 1 | 2　3 | 1　1 ∨ |

1̇　6 4 | 5　5 1 | 1̇　6 4 | 5　3 ∨ | 1 2 3 4 | 5　3 2 1 | 2　3 | 1　1 ∨ ‖

第四节 高音Re、Mi、Fa的练习

一、乐理

1. 识谱：高音Re、Mi、Fa

简谱	$\dot{2}$	$\dot{3}$	$\dot{4}$
唱名	Re	Mi	Fa
音名	D	E	F

2. 附点二分音符

附点是增加时值的记号，写在音符的右侧，表示增加这个音符的一半时值。加了附点的音符称为附点音符。附点二分音符，就是在二分音符的右侧增加一个附点。当以四分音符为单位拍时，二分音符为两拍，附点为一拍，附点二分音符就是三拍。在简谱中，二分音符要增加一半时值时，直接用增时线表示，不用附点。简谱：$\dot{1}$ — —

3. $\frac{3}{4}$拍与三拍子

拍号$\frac{3}{4}$，表示以四分音符为一拍，每小节有三拍。三拍子的强弱规律为：强拍、弱拍、弱拍。三拍子的强弱规律不对等，与二拍子对比明显，在舞曲中使用广泛。

4. 视唱练习

玛 依 拉

1= C 3/4 王洛宾 曲

5 1̇ 7 1̇ | 7 1̇ 2̇ 7 1̇ | 7 6 7 2̇ | 1̇ — — | 1̇ — — | 5 1̇ 7 1̇ |

7 1̇ 2̇ 7 1̇ | 7 6 7 2̇ | 1̇ — — | 1̇ — — | 5 1̇ 7 1̇ |

7 1̇ 2̇ 7 1̇ | 7 7 6 7 1̇ | 7 6 5 5 | 5 6 6 5 | 5 — 3 |

4 — 5 4 | 3 3 2 | 3 4 5 6 | 5 6 5 3 4 5 | 4 3 2 3 4 |

5 6 5 3 4 5 | 4 3 2 3 4 | 5 6 5 3 | 2 — 3 2 | 1 — — | 1 — — ‖

四　季　歌

1= C 4/4　　　　　　　　　　　　　　　　　　　　　　　日本民谣

$\dot{3}$　$\dot{3}\dot{2}\dot{1}\dot{2}\dot{1}7$ | 6　6　6　— | $\dot{4}$　$\dot{4}\dot{3}\dot{2}\dot{1}\dot{2}\dot{4}$ | $\dot{3}$　—　—　— |

$\dot{4}$　$\dot{4}\dot{3}$　2　$\dot{2}\dot{4}$ | $\dot{3}$　$\dot{3}16$　$\dot{1}$ | 7　$\dot{3}\dot{3}\dot{2}\dot{1}7\dot{1}$ | 6　—　—　— ‖

二、技法

1. 高音Re、Mi、Fa的手型

12孔陶笛吹奏高音时，随着开孔数量的增加，需要变换手势以支撑陶笛。支撑陶笛的手势有两种：其一，用右手小指和无名指勾住笛尾，左手大拇指顶住笛头，共同支撑笛身。比较小的笛子可以将笛尾抵在掌心。这种勾笛尾的方法在12孔陶笛吹奏中最为常用，注意勾笛尾时，不能遮住最右边的小孔。

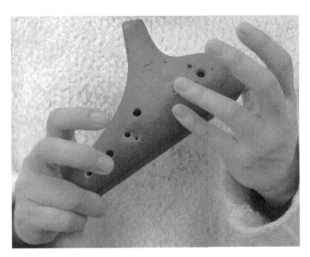

其二，右手小拇指搭在笛尾，大拇指关节折起，用指尖顶住笛身，食指放在与大拇指相对的笛面上，形成三点支撑，这种方法比较适用于小笛子，比勾笛尾的方式更方便。要注意大拇指折指时角度要大，确保对应的指孔完全打开，避免因部分遮蔽影响音高。

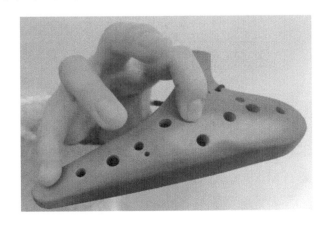 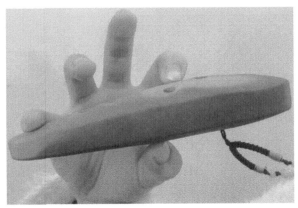

2. 高音Re、Mi、Fa的指法图

Re-$\dot{2}$

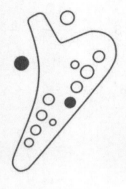 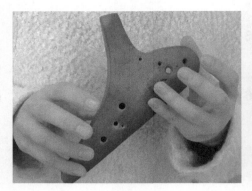

Mi-$\dot{3}$

Fa-$\dot{4}$

 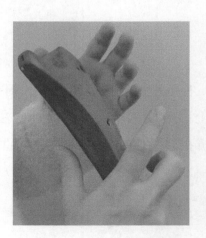

3. 高音吹奏技巧

（1）随着开孔的增多，气息量也要随之增大。吹奏高音Re时，气量要比高音Do的气量多。同理，高音Mi比高音Re气量大，高音Fa比高音Mi的气量大。吹奏高音Fa时，注意气量不可过大导致音发虚、发沙，气量达到音准即可。

（2）由于高音区气流加大，容易产生沙音，可以运用俯吹法改善音质。俯吹法，即在平吹的基础上，左手手肘往后收，头部、陶笛、右手整体随之往左下方倾斜，头部略低，双眼俯视地面，陶笛与身体的距离拉近，出音口的气流减小，高音就能吹奏得圆润、饱满。注意俯吹的角度不可太大。

4. 长音练习

长音练习在陶笛演奏中起着基础性的作用，是每日必练的内容。运用正确的呼吸和发声方法，对照校音器，达到音准后，维持住气量，保持音的力度，音要平直、干净，不能有颤音或杂音。

练习方法：

（1）运用胸腹式呼吸方法吸气。

（2）音头吐音干净，力度适中，避免吐音太重导致音头偏高，或吐音过轻导致音头偏低。

（3）对照校音器，保持音准，做到手到、眼到、耳到。手到，指按孔要正确，不能有漏缝和多按少按等差池；眼到，指对照校音器；耳到，指认真听自己吹奏的声音，声音要平直，不能打颤。

（4）音尾不能下滑。因为气不够而导致音尾下滑是许多陶笛学习者经常出现的情况。初学阶段，这个情况要尽量避免，可以用舌头截断气息的方式收音，当一口气快用完的候，用舌头轻抵住上齿龈，截断气流，形成一个干净的收尾。随着吹奏能力的提升，将会学习新的尾音处理方式。

长 音 练 习 曲

1= C 3/4

5.活指练习

活指练习曲

1= C 3/4

| 1 2 3 2 4 3 | 2 3 4 3 5 4 | 3 4 5 4 6 5 | 4 5 6 5 7 6 |

| 5 6 7 6 i 7 | 6 7 i 7 2̇ i | 7 i 2̇ i 3̇ 2̇ | i 2̇ 3̇ 2̇ 4̇ 3̇ |

| 4̇ 3̇ 2̇ 3̇ i 2̇ | 3̇ 2̇ i 2̇ 7 i | 2̇ i 7 i 6 7 | i 7 6 7 5 6 |

| 7 6 5 6 4 5 | 6 5 4 5 3 4 | 5 4 3 4 2 3 | 4 3 2 3 1 2 | 1 − − ‖

三、乐曲

玛 依 拉

1= C 3/4

王洛宾 曲

| 5 i 7 i | 7 i 2̇ 7 i ᵛ | 7 6 7 2̇ | i − − | i − − ᵛ | 5 i 7 i |

| 7 i 2̇ 7 i ᵛ | 7 6 7 2̇ | i − − | i − − ᵛ | 5 i 7 i |

| 7 i 2̇ 7 i ᵛ | 7 7 6 7 i | 7 6 5 5 5 ᵛ | 5 6 6 5 | 5 − 3 ᵛ |

| 4 − 5 4 | 3 2 ᵛ 3 2 | 3 4 5 6 | 5 6 5 4 5 | 4 ᵛ 3 2 3 4 |

| 5 6 5 3 4 5 | 4 ᵛ 3 2 3 4 | 5 6 6 5 3 | 2 − 3 2 | 1 − − | 1 − − ᵛ ‖

扬 基 歌

1= C 2/4

美国民歌

1 1 2 3 | 1 3 2 5 | 1 1 2 3 | 1 7 5 | 1 1 2 3 | 4 3 2 1 | 7 5 6 7 | 1 1 |

6 7 6 5 | 6 7 1 6 | 5 6 5 4 | 3 4 5 | 6 7 6 5 | 6 7 1 6 | 5 1 7 2̇ | 1 1 ‖

第五节 低音La、Si的练习

一、乐理

1. 识谱：低音La、Si

简谱中，比基本音符低一个八度的音，在音符下方加一个点来表示。如图：

简谱： 6̣ 7̣
唱名： La Si
音名： A B

2. 附点四分音符

附点写在四分音符后时，四分音符增加一半的时长，称作附点四分音符。当乐曲以四分音符为一拍时，附点四分音符的时长就是一拍半。画拍图示：1.

附点四分音符后面常接一个八分音符，形成常用的节奏型：1. 1

3. 休止符、附点四分休止符

乐曲中停顿的时间用休止符来表示，休止符的名称、时值都与音符相对应。全休止符时值等于全音符；二分休止符时值等于二分音符；四分休止符时值等于四分音符；八分休止符时值等于八分音符。休止符是无声的，简谱中用0来表示，注意简谱的休止符没有增时线，全休止符用四个0表示，二分休止符用两个0表示，四分休止符用一个0表示；休止符可以使用减时线，八分休止符的写法和八分音符的写法相同：0̲。

附点四分休止符：附点跟在休止符后面的意义与跟在音符后面相同。附点四分休止符与附点四分音符时值相对应。

简谱记法	休止符名称
0 0 0 0	全休止符
0 0	二分休止符
0	四分休止符
0	八分休止符
0.	附点四分休止符

4. 弱起

音乐中强弱是有规律的，二拍子是强、弱，三拍子是强、弱、弱，四拍子是强、弱、次强、弱。当把一拍分为两个半拍时，前半拍为强，后半拍为弱。乐曲从弱位开始，称为弱起。往往弱起的这一小节是不完全小节，与乐曲的结尾的不完全小节合并才是一个完整的小节。弱起的乐曲，要注意强弱配合。

5. 视唱练习

哆 来 咪

1= C 4/4

[美]理查德·罗杰斯 曲

1. 2 3. 1 | 3 1 3 — | 2. 3 4 4 3 2 | 4 — — — |

3. 4 5. 3 | 5 3 5 — | 4. 5 6 6 5 4 | 6 — — — |

5. 1 2 3 4 5 | 6 — — — | 6. 2 3 4 5 6 | 7 — — — |

7. 3 4 5 6 7 | i — — i 7 | 6 4 7 5 | i — — — ‖

二、技法

1. 低音La、Si的指法图

La-6

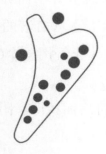
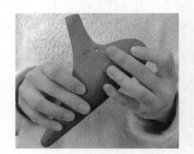

Si-$\underset{\cdot}{7}$

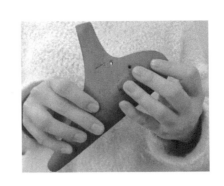

2. 低音La、Si的吹奏技巧

低音由左右手的中指控制。吹奏$\underset{\cdot}{7}$时，在1音的指法基础上，右手的中指向前平推，同时按住大孔和对应的附孔，注意中指关节不能翘起来，避免因按附孔而导致大孔漏缝。吹奏$\underset{\cdot}{7}$的气量比吹奏1的气量要小，先吹奏1音，在1音的基础上加按右手附孔，减轻音量，就能吹出$\underset{\cdot}{7}$，对照校音器，找到相应的用气量，多加练习，强化$\underset{\cdot}{7}$的用气记忆和音高记忆。

吹奏$\underset{\cdot}{6}$时，在$\underset{\cdot}{7}$的指法基础上，左手中指向前平推，同时按住大孔和对应的附孔，中指避免漏缝。$\underset{\cdot}{6}$的气量比$\underset{\cdot}{7}$更小，先吹出$\underset{\cdot}{7}$音，加按左手附孔，减轻气量吹奏$\underset{\cdot}{6}$，对照校音器，找到相应的用气量，多加练习，强化$\underset{\cdot}{6}$的用气记忆和音高记忆。

3. 长音练习

根据乐曲速度与自身气量设计换气点，时值要吹足。

长 音 练 习 曲

1= C 4/4

| 1 – – – | $\underset{\cdot}{7}$ – – – | $\underset{\cdot}{6}$ – – – | $\underset{\cdot}{7}$ – – – | 1 – – – | 2 – – – | 3 – – – | 1 – – – |

| $\underset{\cdot}{7}$ – – – | $\underset{\cdot}{6}$ – – – | $\underset{\cdot}{7}$ – – – | 2 – – – | 1 – – – | $\underset{\cdot}{7}$ – – – | 1 – – – | 1 – – – ‖

4. 活指练习

活 指 练 习 曲

1= C 4/4

改编自《哈农手指练习》

| 1 3 2 4 3 5 4 3 | 2 4 3 5 4 6 5 4 | 3 5 4 6 5 7 6 5 | 4 6 5 7 6 $\dot{1}$ 7 6 | 5 7 6 $\dot{1}$ 7 $\dot{2}$ $\dot{1}$ 7 |

| 6 $\dot{1}$ 7 $\dot{2}$ $\dot{1}$ $\dot{3}$ $\dot{2}$ $\dot{1}$ | 7 $\dot{2}$ $\dot{1}$ $\dot{3}$ $\dot{2}$ $\dot{4}$ $\dot{3}$ $\dot{2}$ | $\dot{4}$ $\dot{2}$ $\dot{3}$ $\dot{1}$ $\dot{2}$ 7 $\dot{1}$ 2 | $\dot{3}$ $\dot{1}$ $\dot{2}$ 7 $\dot{1}$ 6 7 $\dot{1}$ | $\dot{2}$ 7 $\dot{1}$ 6 7 5 6 7 |

| $\dot{1}$ 6 7 5 6 4 5 6 | 7 5 6 4 5 3 4 5 | 6 4 5 3 4 2 3 4 | 5 3 4 2 3 1 2 3 | 1 – – – ‖

三、乐曲

送　别

1= C 4/4

[美] J. P. 奥德威 曲

5 35 1 - | 6 1 5 - ∨ | 5 1 2 3 2 1 | 2 - - - ∨ |

5 35 1. 7 | 6 1 5 - ∨ | 5 2 3 4. 7 | 1 - - - ∨ |

6 1 1 - | 7 6 7 1 - ∨ | 6 7 1 6 6 5 3 1 | 2 - - - ∨ |

5 35 1. 7 | 6 1 5 - ∨ | 5 2 3 4. 7 | 1 - - - ‖

伦敦德里小调

1= C 4/4

爱尔兰民歌

0 0 0 7 1 2 | 3. 2 3 6 5 3 | 2 1 6 ∨ 0 1 3 4 | 5. 6 5 3 1 3 | 2 - ∨ 0 7 1 2 |

3. 2 3 6 5 3 | 2 1 6 ∨ 0 7 1 2 | 3. 4 3 2 1 2 | 1 - ∨ 0 5 6 7 |

1. 7 7 6 5 6 | 5 3 1 ∨ 0 5 6 7 | 1. 7 7 6 5 3 | 2 - 0 5 5 5 |

3. 2 2 1 6 1 | 5 3 1 ∨ 0 7 1 2 | 3 6 5 3 2 1 6 7 | 1 - - ∨ 0 ‖

第六节 F大调指法与练习

一、乐理与练习曲

1. 半音与全音、C大调与C指法

将一个八度平均分为十二份的律制称为十二平均律，相邻的两个音之间的距离称为"半音"，两个半音相加构成一个"全音"。从C音开始，CDEFGABC的全半音关系为：全音、全音、半音、全音、全音、全音、半音。

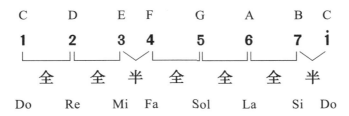

按照这样的音高关系排列的音阶称为大调音阶。以C音为主音Do的大调音阶称为C大调音阶，Do-Re-Mi-Fa-Sol-La-Si-Do对应的音名就是CDEFGABC。用12孔AC陶笛演奏时，十指全按（不按附孔，下同）为Do，对应的调就是C大调，指法称为C指法。

所有12孔陶笛，十指全按为Do的指法都统称为C指法，注意指法不等于调性。只有使用C调陶笛时，指法与调性相对应，C指法就是C大调。

2. 降号

将基本音降低或升高，以及将升降音恢复本音的记号称为变音记号。将基本音降低的变音记号叫做降号。标记：♭，写在音符的左边，如♭7，表示这个音符要降低一个半音，同时，同一小节内再出现相同音高的音都要降半音。音名的变音记号可以标记在音名的左边或者右边，如"♭B"或"B♭"。为了方便与简谱对照，本书采用变音记号标记在音名左边的形式：♭B。

3. F大调与F指法

F大调，即以F音为主音Do，依据"全–全–半–全–全–全–半"的大调规则，从F音开始，F、G、A、♭B、C、D、E、F这八个音为F大调的Do- Re-Mi-Fa-Sol-La-Si-Do，如图：

F	G	A	♭B	C	D	E	F
Do	Re	Mi	Fa	Sol	La	Si	Do
1	2	3	4	5	6	7	i

注意F大调的第四级音是一个变音♭B。F大调的调号，在简谱中的写法为1=F；写在乐谱左上角。

使用AC陶笛吹奏F大调时，十指全按为Sol，称为F指法。F大调的Fa音，即♭B音的指法

为：在B音的指法基础上，加按右手无名指，就是♭B音的指法。注意对照校音器，调整气量。

♭B音的指法图：

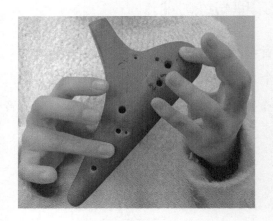

AC陶笛F大调音区为 $\underset{\cdot}{3}-\dot{1}$，指法图：

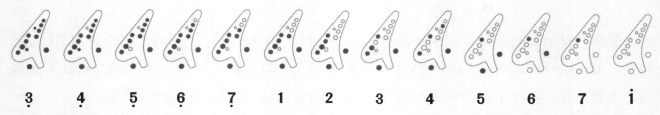

$\underset{\cdot}{3}$　$\underset{\cdot}{4}$　$\underset{\cdot}{5}$　$\underset{\cdot}{6}$　$\underset{\cdot}{7}$　1　2　3　4　5　6　7　$\dot{1}$

所有12孔陶笛，十指全按为Sol的指法都统称为F指法。使用C调陶笛时，指法与调性相对应，F指法就是F大调。

4. 长音练习

长音练习曲

1= F 4/4

| 5̣ - - - | 5̣ - - - | 6̣ - - - | 6̣ - - - | 7̣ - - - | 7̣ - - - |

| 1 - - - | 1 - - - | 2 - - - | 2 - - - | 3 - - - | 3 - - - |

| 4 - - - | 4 - - - | 5 - - - | 5 - - - | 6 - - - | 6 - - - |

| 7 - - - | 7 - - - | 1̇ - - - | 1̇ - - - | 1̇ - - - | 7 - - - |

| 6 - - - | 5 - - - | 4 - - - | 3 - - - | 2 - - - | 1 - - - |

| 7̣ - - - | 6̣ - - - | 5̣ - - - | 4̣ - - - | 4̣ - - - | 3̣ - - - ‖

5. F大调练习曲

练 习 曲 一

1= F 2/4 王丽辉 曲

| 1 5̣ | 1 3 | 5 — | 6̲ ̲6̲ ̲5 | 4̲ ̲4̲ ̲3 | 2 5̣ | 2 — | 5̣ 3̣ |

| 1 5̣ | 3 5 | 1̇ — | 5̲ ̲6̲ ̲5 | 4̲ ̲5̲ ̲4 | 3̲ ̲3̲ ̲2 | 1 — ‖

练 习 曲 二

1= F 4/4 王丽辉 曲

| 1 2 3· 3̲ ̲2̲ ̲1 | 2 3 4· 4̲ ̲3̲ ̲2 | 3 4 5· 5̲ ̲4̲ ̲3 | 4 6 5 — |

| 1̇· 1̲̇ ̲7̲ ̲1̲̇ ̲7̲ ̲6 | 7· 7̲ ̲6̲ ̲7̲ ̲6̲ ̲5 | 6· 6̲ ̲5̲ ̲6̲ ̲5̲ ̲4 | 3 4̲ ̲3̲ ̲2 — |

| 1· 5̣̲ ̲1̲ ̲3̲ ̲5̲ ̲3 | 2· 6̣̲ ̲2̲ ̲4̲ ̲6̲ ̲4 | 3· 5̣̲ ̲3̲ ̲5̲ ̲7̲ ̲5 | 7 — — — |

| 1̲̇ ̲1̲̇ ̲7̲̇ ̲1̲̇ ̲7̲ ̲6̲ ̲6 | 7̲ ̲7̲ ̲6̲ ̲7̲ ̲6̲ ̲5̲ ̲5 | 6̲ ̲6̲ ̲5̲ ̲6̲ ̲5̲ ̲4̲ ̲3̲5̣ | 2· 1̲ ̲1 — ‖

二、乐曲

我 和 你

1= F 4/4 陈其钢 曲

3 5 1 — | 2 3 5̣ — ∨ | 1 2 3 5 | 2 — — — ∨ | 3 5 1 — |

2 3 6̣ — ∨ | 2 5̣ 2 3 | 1 — — — ∨ | 6 — 5 — | 6 1 — ∨ |

3 6̣ 3 5 | 2 — — — ∨ | 3 5 1 — | 2 3 6̣ — ∨ | 2 5̣ 2 3 | 1 — — — ‖

茉 莉 花

江苏民歌

1= F 4/4

3 35 6i i6 | 5 565 5 - ∨ | 3 35 6i i6 | 5 565 5 - ∨ | 5 5 5 35 |

6 6 5 - ∨ | 3 23 53 2 | 1 12 1 - ∨ | 3 21 32. 3 | 5 6i 5 - ∨ |

2 35 23 16 | 5̣ - ∨ 6̣ 1 | 2. 3 12 16̣ | 5̣ - - 0 ‖

第七节 3/8、6/8拍的加强练习

一、乐理与练习曲

1. 十六分音符与十六分休止符

将一个八分音符的时值再分为一半时，就产生了十六分音符，十六分音符的时值为全音符的十六分之一。简谱中，十六分音符的写法是在音符的下方加两条减时线，通常两个或四个十六分音符的减时线会连接起来：1111 。

十六分音符与八分音符组合成常用的节奏型：

前十六：i i i　　　　　后十六：i i i

十六分休止符与十六分音符时值相同。

简谱十六分休止符：0 。

2. 3/8、6/8拍

拍号3/8，表示以八分音符为一拍，每小节有三拍，强弱规律为强、弱、弱。

拍号6/8，表示以八分音符为一拍，每小节有六拍，强弱规律为强、弱、弱、次强、弱、弱。

拍号为3/8或6/8时，十六分音符为半拍，八分音符为1拍，四分音符为2拍，二分音符为4拍，全音符为8拍。

3. 附点八分音符与附点八分休止符

增加附点的八分音符称作附点八分音符。附点八分音符后面常接一个十六分音符，形成常用的节奏型：i. i 当乐曲以四分音符为一拍时，附点八分音符的时长就是四分之三拍。

当乐曲以八分音符为一拍时，附点八分音符的时长就是一拍半。

附点八分休止符与附点八分音符时值相同。

4. 练习曲

练 习 曲 一

1= F 3/8 王丽辉 曲

练 习 曲 二

1= F 6/8 王丽辉 曲

二、乐曲

平 安 夜

1= C 6/8

5. 6 5 3. | 5. 6 5 3.ᵛ | 2̇ 2̇ 7. | 1̇ 1̇ 5.ᵛ | 6 6 1̇. 7 6 | 5. 6 5 3.ᵛ |

6 6 1̇. 7 6 | 5. 6 5 3.ᵛ | 2̇ 2̇ 4̇. 2̇ 7 | 1̇. 3. ᵛ | 1̇. 5 3 5. 4 2 | 1. 1. ‖

让我们荡起双桨

刘 炽曲

1= F 2/4

中速稍快 优美、热情地

(0 1 2 3 | 5 6 | 0 6̣ 1 2 | 3 5 | 0 3̣ 5̣ 6̣ | 1 3 | 2 3 2 1 7̣ | 6̣ 6̣ 6̣ |

6̣ 0 6̣ 0 | 6̣) 6̣ 1 2 ‖: 3. 5 | 3 1 2 | 6̣ — ᵛ | 0 1 2 3 | 5. 5 | 6 2 |

3 — | 3ᵛ 3 5 | 6 — | 5. 6 | 1̇ 7 6 5 | 3ᵛ 1 2 | 3. 5 | 1 6̣ |

1 2 3 6 | 5 — | 5 0ᵛ | 3 — | 6. 6 | 5 4 3 | 2 — | 3. 5 |

6̣ 1 2 | 0ᵛ 1 2 | 3 5. 5 | 6 1̇ | 7 6 5 3 | 6 — | 6 — (3 7 6 5 4 3 2

3 5 4 3 2 1 7̣ | 1 3 2 1 7̣ 6̣ 5̣ | 6̣ 3̣ 3̣ 3̣ 3̣ | 6̣ 3̣ 3̣ 3̣ 3̣ | 6̣) 6̣ 1 2 :‖ 6 — | 6 — ‖

第八节 G大调的指法与练习

一、乐理与练习曲

1. 升号

升号：将基本音升高半音的变音记号叫做升号。标记：♯，标注在音符的左边，表示这个音符要升高半音，同时，同一小节内再出现相同音高的音都要升高半音。

2. G大调与G指法

G大调，即以G音为主音Do，依据"全-全-半-全-全-全-半"的大调规则，从G音开始，G、A、B、C、D、E、♯F、G这八个音为G大调的Do、Re、Mi、Fa、Sol、La、Si、Do。

G	A	B	C	D	E	♯F	G
Do	Re	Mi	Fa	Sol	La	Si	Do
1	2	3	4	5	6	7	i

注意G大调的第七级音是变音♯F。G大调调号，简谱的写法为1=G，写在乐谱左上角；使用AC陶笛吹奏G大调时，十指全按为Fa，称为G指法。G大调的Si音，即♯F音的指法为：在G音的指法基础上，加按右手无名指，就是♯F音的指法。注意对照校音器，调整气量。

♯F音的指法图：

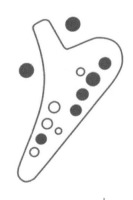
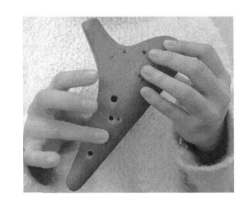

AC陶笛G大调音区为 2̣ - ♭7̇，指法图：

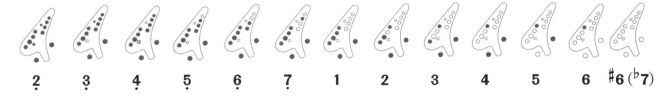

所有12孔陶笛，十指全按为Fa的指法都统称为G指法。使用C调陶笛时，指法与调性相对应，G指法就是G大调。

3. 长音练习

长音练习曲

1= G 6/8

$\widehat{5\cdot\ 5\cdot}$ | $\widehat{6\cdot\ 6\cdot}$ | $\widehat{5\cdot\ 5\cdot}$ | $\widehat{4\cdot\ 4\cdot}$ | $\widehat{3\cdot\ 3\cdot}$ | $\widehat{2\cdot\ 2\cdot}$ | $\widehat{1\cdot\ 1\cdot}$ |

$\widehat{\underset{.}{7}\cdot\ \underset{.}{7}\cdot}$ | $\widehat{6\cdot\ 6\cdot}$ | $\widehat{\underset{.}{7}\cdot\ \underset{.}{7}\cdot}$ | $\widehat{5\cdot\ 5\cdot}$ | $\widehat{4\cdot\ 4\cdot}$ | $\widehat{2\cdot\ 2\cdot}$ | $\widehat{3\cdot\ 3\cdot}$ ‖

4. 练习曲

生　日　歌

1= G 3/4

[美] Mildred Hill
Patti Hill 曲

$\underline{5\ 5}$ | 6 $\underset{.}{5}$ 1 | $\underset{.}{7}$ — ∨ $\underline{5\ 5}$ | 6 $\underset{.}{5}$ 2 |

1 — ∨ $\underline{5\ 5}$ | 5 3 1 | $\underset{.}{7}$ 6 ∨ $\underline{4\ 4}$ | 3 1 2 | 1 — ‖

新　年　好

1= G 3/4

英国儿歌

$\underline{1\ 1}$ 1 $\underset{.}{5}$ ∨ | $\underline{3\ 3}$ 3 1 ∨ | $\underline{1\ 3}$ 5 5 | $\widehat{\underline{4\ 3}}$ 2 — ∨ |

$\underline{2\ 3}$ 4 4 ∨ | $\underline{3\ 2}$ 3 1 ∨ | $\underline{1\ 3}$ 2 $\underset{.}{5}$ | $\underline{\underset{.}{7}\ 2}$ 1 — ‖

二、乐曲

嘀哩嘀哩

1= G 2/4　　　　　　　　　　　　　　　　　　　　　　　　　　　　潘振声 曲

3 3 3 1 | 5̣ 5̣ ᵛ | 3 3 3 1 | 3 — ᵛ | 5 5 3 1 | 5̣ 5̣ 5̣ ᵛ | 6̣ 7̣ 1 3 | 2 — ᵛ |

3 3 3 1 | 5̣ 5̣ ᵛ | 3 3 3 1 | 3 — ᵛ | 5 6 5 6 | 5 4 3 1 | 5̣ 0 3 | 2 1. ᵛ |

4 4 4 5 | 6 6 6 ᵛ | 2 2 2 2 | 5 — ᵛ | 1 1 1 2 | 3 3 3 ᵛ | 5̣ 5̣ 5̣ ᵛ | 2 — ᵛ |

5 6 5 6 | 5 4 3 1 | 2 5̣ | 1 3. ᵛ | 5 6 5 6 | 5 4 3 1 | 5̣ 0 3 | 2 1. ‖

弯弯的月亮（节选）

1= G 4/4　　　　　　　　　　　　　　　　　　　　　　　　　　　　李海鹰 曲

(5̣ — 1 — | 2 — — — | 5 — 3 — | 2 — — — | 5 — 3 — |

2 — 1 — | 2 — 6̣· 7̣ | 5̣ — — — | 5̣ — — — | 5 — 3 —) |

5̣ 5̣· 5̣ 1 2 | 2 — ᵛ 0 5̣ 5̣ 5̣ | 5 — 3· 2 | 3 2. 0 0 ᵛ | 5̣ 5̣ 5̣· 3 |

2 1 1 0 ᵛ 6̣ 1 | 2 — 2· 1 | 3 2 0 0 0 ᵛ | 5̣ 5̣· 5̣ 1 2 | 2 0 0 5̣ 5̣ 5̣ |

5 — 3· 2 | 3 2. 0 0 ᵛ | 5̣ 5̣ 5̣· 3 | 2 1. 0 6̣ 1 | 2· 2 2 1 6̣ 5̣ |

5̣ — — 0 ᵛ | 5 — — 3 | 2 — — — ᵛ | 5̣ — 5̣· 3 | 2 — — — ᵛ |

5̣ — 5̣· 3 | 2 1 — ᵛ 6̣ 1 | 2 — — 1 | 5̣ — — — | 5̣ — — — ‖

第九节 切分音的练习

一、乐理与练习曲

1. 切分音

切分，就是将位于弱位的音与后一个强位的音相结合，使原弱位的音变为强音，强弱的常规规律发生改变，这种节奏称为切分节奏，切分所形成的强音称为切分音。

常见的切分节奏：6 6 6 ‖ 6 6 6 ‖

2. 音程

两个音在音高上的距离称为音程，以"度"来表示，两个音之间包含几个基本音级就称为几度。如Do和Re为"二度音程"，Do和Mi两个音之间包含了Do、Re、Mi三个基本音级，那么Do和Mi就被称为"三度音程"。包含四个基本音级的音程叫做四度音程，包含五个基本音级的音程叫做五度音程，以此类推。

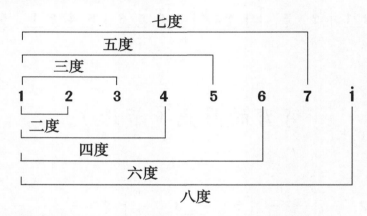

两个音先后发声的称为旋律音程，同时发声的称为和声音程。

3. 练习曲

练 习 曲

1= F 4/4

王丽辉 曲

二、乐曲

彩云追月

1= F 4/4

任光 曲

5. 6 1 2 3 5 | 6 - - - ∨ | 6 i 6 5 3 5 | 6 i 6 5 3 5 ∨ |

6 i 6 5 3 5 6 | 3 - - - ∨ | 3 5 3 2 1 2 ∨ | 3 5 3 2 1 2 ∨ |

3 5 3 2 1 6 | 1 - - - ∨ | 1 2 3 6 5 3 | i. 5 6 - ∨ | i 5 7 6 5 |

3 - - - ∨ | 2 3 5 2 3. 5 | 3. 2 6 - ∨ | 5. 6 5 3 3 5 2 | 1 - - - ‖

珍重再见

1= G 2/4

[夏威夷]里留阿卡拉尼 曲

5 1 | 3. 2 | 1. 7 1 6 | 5 - | 5 ∨ 3 | 2 2 2 | #1 2 4 3 | 2 - |

2 ∨ 5 1 | 3 3 2 | 1. 7 1 6 | 5 - | 5 ∨ 1 7 | 6 2 1 | 7 3 2 | 1 - |

1 ∨ 0 5 | 6 1 | 4. 6 | 5 1 | 3. ∨ 1 | 7 6 7 1 | 2 2 4 4 | 3 - |

1 ∨ 0 5 | 6 1 | 4. 6 | 5 1 | 3. ∨ 1 | 7 1 | 1 2 3 2 7 | 1 - ‖

第十节 常用记号的使用

一、乐理与练习曲

1. 还原记号与延长记号

还原记号：将有升号或降号的音回复到基本音的记号，叫做还原记号。标记：♮，标注在音符的左边，表示这个音符回复到基本音，并且对同一小节内其后出现的同一音高的音起作用。｜♭1 ♮1 ♯4 ♮4｜

延长记号标记为：⌒，写在音符或休止符的上方，表示自由延长音符或休止符的时值。根据乐曲的需要自由延长，通常延长一倍左右。

2. 反复记号

当乐曲的乐段或乐句需要重复时，为了简化乐谱空间、便捷读谱，会用反复记号来表示。常用的反复记号有四种：

（1）基本反复记号：‖: :‖ 表示记号之间的部分，无论长短，都要反复一次。如果乐曲是从头开始完整地反复一次，只需要写右侧的标记，左侧的可以省略。

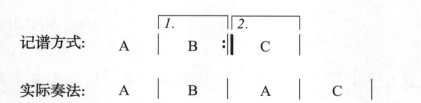

（2）反复跳越记号：反复的乐句结尾不同时，用 ⌐1.⌐ 、⌐2.⌐ 标记在结尾乐句上方。表示第一次演奏 ⌐1.⌐ ，第二次演奏时跳过 ⌐1.⌐ 直接演奏 ⌐2.⌐ 部分。

记谱方式：　　A　｜　B　:‖　C　｜

实际奏法：　　A　｜　B　｜　A　｜　C　｜

（3）从头反复记号：D.C.从头反复至Fine结束。

乐曲需要从头反复，结束在中间乐段时，用字母D.C.标记在乐曲末尾终止线下面，表示从头开始反复，在中间乐段结束的双细小节线上方写上Fine，表示乐曲在此处终止。

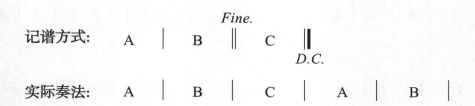

（4）段落反复记号：从 𝄋 反复至Fine结束。

当乐曲不是从头反复时，用字母D.S.标记在乐曲末尾终止线下方，在需要开始反复的位置上方标记 𝄋，在结束的双细小节线上方写Fine。

记谱方式：　　A　|　𝄋　B　Fine.‖　C　‖
　　　　　　　　　　　　　　　　　　　D.S.

实际奏法：　　A　|　B　|　C　|　B　|

3. 练习曲

小 酸 梅 果

1=F 2/4　　　　　　　　　　　　　　　　　白俄罗斯民歌

二、乐曲

绿 袖 子

1=G 3/4　　　　　　　　　　　　　　　　　英国民歌

牧 羊 曲

1=F 4/4 2/4

王立平 曲

第三章 初级技巧与初级乐曲

12孔陶笛，常用的有七种，分别是BC、AF、AG、AC、SF、SG、SC，这七种陶笛的组合通称为12孔陶笛七件套。

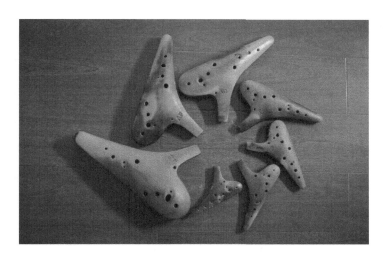

这七种12孔陶笛音色不同，表现力也不同。腔体越大，声音越低沉浑厚；腔体越小，声音越高亢嘹亮。因此，要根据乐曲的音乐表现选择合适的陶笛进行演奏。

本章练习曲和乐曲，有固定用笛的，会标注调性（如1=C）、用笛（如SF）和指法（如G指法）。没有固定用笛的，仅标注指法（如F指法），不标注调性。此类非固定用笛的练习曲和乐曲，学习者需根据音乐性选择相应的12孔陶笛进行演奏。乐曲的技法标记以本节内容为主。

第一节 渐弱音与倚音的训练

一、乐理与技法

1. 力度记号

在音乐中，强弱的处理、力度的变化是最能体现音乐的情感表现的。强与弱的处理决定了整首音乐作品的起伏度。表示强弱的记号称为力度记号。

常用的力度记号：*pp* 很弱、*p* 弱、*mp* 中弱、*mf* 中强、*f* 强、*ff* 很强。渐强 ——、渐弱 ——。

2. 渐弱练习

强弱不仅是乐音的性质之一，更是所有音乐表现的灵魂。陶笛演奏的韵味和张力体现在强和弱的处理上。没有强弱处理就相当于音乐"失了魂"，失了魂的演奏叫做"纯粹演

奏"。纯粹演奏没有感染力，也没有生命力。强弱处理是陶笛学习的基本功。

陶笛每个音所需要的气量和力度是固定的，校音器能给予非常直观的显示，力度稍微轻一些就直接导致音偏低，力度重些就会导致音偏高。所以，陶笛演奏在处理强弱时，单靠气息是不够的，需要手指与气息密切配合。手指的配合在于控制按孔与开孔的幅度。当音要进行弱音处理时，手指往该音的上方音开孔；当音要进行强音处理时，手指往该音的下方音按孔。按孔和开孔的幅度和速度，与气量增减的幅度和速度相对应。

强弱音的练习要着重练习弱音，因为相比强音，弱音更需要控制，这需要进行针对性的训练。先从渐弱开始练习。以Mi音为例：对照校音器，先正常按孔吹奏，气息开始减弱时，右手中指缓缓贴着孔边往手心收，使孔一点一点地打开。当气息弱到一定程度时，中指呈完全打开的状态，即Fa的指法，但由于气息是弱的，吹奏的音高仍然为Mi。若要继续减弱，可以继续缓开右手食指。现阶段弱音处理至本音指法开到上方二度音指法即可，如Do音减弱至手指打开到Re，Re音减弱至手指打开到Mi。注意一定要对照校音器，控制音准。

渐弱练习曲

扫一扫，听一听

3. 倚音与倚音练习曲

倚音是音乐中常用的装饰音，根据倚音的位置分为前倚音和后倚音，附于主音（被装饰音）前称为前倚音，附于主音之后称为后倚音。根据音符的数量又分为单倚音和复倚音。单倚音只有一个音装饰主音，复倚音有两个或两个以上的音装饰主音。倚音没有独立的时值，它的时值来自于主音，即倚音要在主音的节奏内出现，不能占用其他音的时值。

简谱记谱时，倚音音符比主音小，用两条短横线加一条指示线画在主音左上角或右上角。

演奏要点：倚音要短促而清晰，不能含糊，在音高清晰的基础上越短促越好，尤其要注意复倚音的清晰度和演奏时值。

第三章 初级技巧与初级乐曲

倚音练习曲

王丽辉 曲

二、乐曲

望春风

邓雨贤 曲

斯卡布罗集市

英国民歌

G指法 3/4

6̣ - 6̣ | 3 3. 3 | 7̣. 1̣ 7̣ | 6̣ - - | 6̣ - - | 0 3 5 |

6 - 5 | 3 #4 2 | 3 - - | 3 - - | 0 0 0 | 0 0 6 |

6 - 6 | 5 - 3 | 3 2 1 | 7̣ 5̣ 5̣ - | 0 0 0 |

6̣ - 3 | 2 - 1 | 7̣ 6̣ 5̣ | 6̣ - - | 6̣ - - :||

第二节 弱音与滑音的训练

一、乐理与技法

1. 弱音练习

当一个乐句需要弱奏而非渐弱时，以打开每个音上方二度音音孔的方式难以满足乐曲演奏的需要，因此，要采取开固定音孔的方式。选取乐句演奏时一直保持按孔的手指（若有多个保持按孔的手指，选取最方便开孔的手指；若没有一直按孔的手指，则选取按孔保留时长最长的手指），乐句弱奏时，该手指根据乐句的弱处理程度进行开孔，注意要贴着孔边开孔，这样方便控制开孔的幅度。乐句若稳定在一个弱度，开孔的幅度也相对稳定在一个幅度；乐句若是渐弱，开孔也随之增大。乐句越弱，开孔幅度就越大。开孔的程度以同时满足弱度和音准为准。

单音做弱处理时，也可以运用开固定音孔的方式。音尾的处理用这种方式会非常自然，避免收音音尾突然地截断或下滑。两种弱处理的方式训练熟练后，可以自由转换，在手法自然的情况下完成乐曲音乐性即可。

弱音练习曲：

摇 篮 曲

[德]勃拉姆斯 曲

C指法 3/4

温柔地

p
3 3 | 5. 3 3 | 5 0 3 5 | 1̇ 7. 6 | 6 5 2 3 | 4 2 2 3 |

4 0 2 4 | 7 6 5 7 | 1̇ - 1 1 | 1̇ - 6 4 | 5 - 3 1 |

p
4 5 6 | ³5 - 1 1 | 1̇ - 6 4 | 5 - 3 1 | 4 ⁵⁴ 3 2 | 1 - ||

2. 滑音与滑音练习曲

扫一扫，听一听

滑音，根据依托动作可分为指滑音和气滑音，根据音响效果可分为上滑音、下滑音和复滑音，根据出现的时间可分为前滑音和后滑音。

指滑音俗称"抹音"，通过手指对音孔的抹动形成的起始音滑向目标音的音响效果。

上滑音，起始音比目标音低，由起始音上滑到目标音，用符号"↗"表示；

下滑音，起始音比目标音高，由起始音下滑到目标音，用符号"↘"表示。

滑音位于音头称为前滑音，符号标注在音符的左前方；滑音位于音尾称为后滑音，符号标注在音符的右后方。有标注起始音和目标音的，从标注音滑到目标音，没有标注起始音或目标音的，根据乐曲的进行，选择合适的起始音与目标音。

演奏方法：以前上滑音为例，先吹奏出起始音，将目标音需要打开的手指以抹动或滑动的方式渐开音孔至目标音，气息随之调整到目标音的气量。注意，不论起始音与目标音相距几个音孔，这些音孔的手指要同时滑动，形成一个起始音直接滑至目标音的圆滑无痕的音响效果。手指切忌挨个打开或中途停顿。手指滑动的方向比较自由，可以左右滑动，也可以前后滑动，或者向上渐开，以手指自然和实际音响效果为准。通常上滑音多以手指贴孔向手心方向抹动的方式，下滑音多以手指贴笛渐按孔的方式。手指动作的快慢根据乐曲表现的需要而定。

两个以上滑音的组合称为复滑音，如 $\widehat{3\ 5}\ 3.$ 。复滑音形成一种婉转起伏、极为灵动的音响效果，在模仿鸟鸣的乐曲中用得非常多。

气滑音详见后文。

滑音练习曲

C指法 3/8

王丽辉 曲

二、乐曲

女 儿 情

1= F 4/4 AC: F指法

许镜清 曲

第三节 渐强音、三连音与双吐的训练

一、乐理与技法

1. 渐强练习

当音符要进行渐强处理时，手指往该音的下方音按孔，按孔的幅度与速度要与气量的变化相对应。以Mi音为例：对照校音器，先正常按孔吹奏，气息开始增强时，右手无名指缓缓盖住下方音孔，使孔一点一点地闭合。当气息强到一定程度时，无名指呈完全按孔的状态，即Re的指法。但由于气息是强的，吹奏的音高仍然为Mi。若要继续增强，可以继续按下右手小拇指。现阶段强音处理至本音指法加按下方二度音指法即可，如Mi音增强至手指按孔到Re，Re音增强至手指按孔到Do。注意一定要对照校音器，控制音准。

渐强练习曲

C指法 4/4

| 1 — — — | 1 — — — | 7 — — — | 7 — — — | 6 — — — | 6 — — — |

| 5 — — — | 5 — — — | 4 — — — | 4 — — — | 3 — — — | 3 — — — |

| 2 — — — | 2 — — — | 5 — — — | 5 — — — | 7 — — — | 7 — — — |

| 2̣ — — — | 2̣ — — — | 1 — — — — — — — | 1 — — — — — — — ‖

2. 三连音

基本音符的时值是依据二等分原则分配的，例如二分音符是由全音符均分为二而来，四分音符是由全音符均分为四而来。当把一个基本音符均分为三的时候，就产生了特殊的时值划分，称为"三连音"。任何一个可以均分为二的基本音符都可以均分为三形成三连音节奏，均分为三的这三个音时值均等。使用的音符与均分为二的音符相同，如全音符均分为三时，用三个二分音符来表示。

简谱中，三连音用带有数字3的连音符来标记，写在三个音的上方 1̂ 1̂ 1̂ 。

三连音形成节奏错位感，产生特殊的音乐效果，丰富了音乐的表现力。

3. 双吐

双吐是由单吐发展而来的运舌技巧，在单吐的基础上，加上一个舌根的动作。舌尖发"嘟"音之后，舌根紧接着发"咕"音，"嘟"和"咕"结合起来，就是一个完整的双吐。双吐用"TK"表示，标记在音符的上方，多用于十六分音符的演奏。双吐要注意"嘟"和"咕"两个力度的均衡。由于舌根的力度通常轻于舌尖的力度，导致"咕"音发虚、发沙，需要进行舌根力度专项练习，使"咕"音结实清晰。"嘟咕"连续吹奏时，要注意颗粒清晰、力度均衡和时值均匀。

练习方法：

（1）单独念"咕"练习单吐，将"咕"音练得灵活有力。

（2）做"舌操"，不间断念"嘟咕"进行练习。从慢到快。

（3）变换次序，念"咕嘟"进行练习。从慢到快。

（4）使用节拍器，把握速度的稳定性和时值的均匀性。

4. 练习曲

练 习 曲 一

C指法 2/4

11111111	22222222	33333333	44444444	55555555
66666666	77777777	iiiiiiii	22222222	33333333
44444444	33333333	22222222	iiiiiiii	77777777
66666666	55555555	44444444	33333333	22222222
11111111	77777777	66666666	77777777	1 — ‖

注：用三种运舌方式练习。第一种用"咕"：KKKK，第二种用"嘟咕"：TKTK，第三种用"咕嘟"KTKT。从慢到快。"咕"和"嘟"力量要均匀。

练习曲二

C指法 4/4　　　　　　　　　　　　　　　　　　　　　王丽辉 曲

T K T K
1 1 2 3 4 5 6 7 i 5 3 1 | 2 2 3 4 5 6 7 i 2 6 4 2 | 3 3 4 5 6 7 i 2 3 7 5 3 | 4 4 5 6 7 i 2 3 4 i 6 4 |

4 4 3 2 i 7 6 5 4 6 i 4 | 3 3 2 i 7 6 5 4 3 5 7 3 | 2 2 i 7 6 5 4 3 2 4 6 2 | i i 7 6 5 4 3 2 1 3 5 i |

7 7 6 5 4 3 2 1 7 2 4 7 | 6 6 5 4 3 2 1 7 6 1 3 6 | 5 5 4 3 2 1 7 1 2 3 1 ‖

二、乐曲

星 星 索

G指法 4/4　　　　　　　　　　　　　　　　　　　　　印尼民歌

(— | 0 0 0) 0 3 ‖: 5 — — — | 5 6 6. 5 5 3 3 2 1 | 3 — — — ∨

0 2 3. 5 5 3 3 2 1 | 3 — — — ∨ | 0 2 3. 5 5. 3 3 2 1 |1. 1 6 1 — | 1 — 0 ∨ 0 3 :‖

2.
1 6 1 — | 1 — 0 0 ∨ | 1 1 1 2 2 2 | 3. 3 3. 2 1 — ∨ | 1 1 1 2 2 2 |

3. 3 3. 2 1. ∨ 5 | 1 1 1 2 2 2 | 3. 3 3. 2 1 2 1 | 3. 5 3 2 ∨ 0 2 3. 5 |

5. 5 5. 5 5. 5 6 5 3 | 5 — — — ∨ | 0 6 6. 5 5. 3 3 2 1 | 3 — — — ∨

0 2 3. 5 5. 3 3 2 1 | 3 — — — ∨ | 0 2 3. 5 5. 3 3 2 1 | 1 6 1 — ‖

梅 娘 曲

聂耳 曲

G指法 2/4

第四节 强音与叠音技巧

一、乐理与技法

1. 强音练习

当某一个乐句需要强奏时，尤其节奏比较快速的曲子，不能采用每一个音都按下方音孔的方式，而要运用"罩孔"的方式来控制音准。罩孔，即空余的手指不按音孔，而是像罩子一样罩在孔的上方，通过控制手指与孔的距离，达到影响音准的目的。罩孔分为几种情况：当仅需左手演奏，右手的手指都空余时，右手的四个手指同时罩于开孔的上方，演奏的气息越强，手指罩孔就罩得越近。当左右手同时演奏时，用右手空余的手指罩于开孔的上方，演奏的气息越强，手指罩孔越近。当左手手指有空余时，空余手指罩于开孔的上方，演奏的气息越强，罩孔越近。乐句稳定在一个强度时，罩孔的距离相对稳定；乐句作渐强处理时，罩孔随之渐近。演奏极强时，手指可以几乎完全罩住音孔。罩孔的程度以同时满足强度和音准为准。

单音作强处理时，也可以运用罩孔的方式。按孔与罩孔两种强处理的方式训练熟练后，可以自由转换，在手法自然的情况下完成乐曲音乐性即可。

强音练习曲：

欢 乐 颂

G指法 4/4　　　　　　　　　　　　　　　　　　　　　　　　　[德]贝多芬 曲

f　　　　　　　　　　　　　　*mf*
3 3 4 5 | 5 4 3 2 | 1 1 2 3 | 3. 2 2 — |

f　　　　　　　　　　　　　　*mf*
3 3 4 5 | 5 4 3 2 | 1 1 2 3 | 2. 1 1 — |

f　　　　　　　　　　　　　　*mf*　　　　　　　　　　　　　　*f*
‖: 2 2 3 1 | 2 3 4 3 1 | 2 3 4 3 2 | 1 2 5 3

f　　　　　　　　　　　　　　*mf*
3 3 4 5 | 5 4 3 4 2 | 1 1 2 3 | 2. 1 1 — :‖

2. 调式——小调

把不同的乐音按照一定的关系组织起来，并以一个音为主音，这样的体系称为调式。以Do为主音，并按照大调音阶规则排列的，就叫大调式。小调式与大调式关系密切，以C大调对应的小调为例，取C大调的第六音La为主音，从La开始的基本音级按照音高顺序排列而

成的音阶就是小调音阶：La-Si-Do-Re-Mi-Fa-Sol-La，主音为a，称为a小调。当构成音阶的音都是基本音级，没有变音音级时，称为自然小调。自然小调音阶的全半音关系是：全音–半音–全音–全音–半音–全音–全音。大调色彩明亮，小调色彩柔和。根据乐曲不同的表现需要采用不同的调式。

a小调的调号与C大调的调号相同。

a小调音阶：

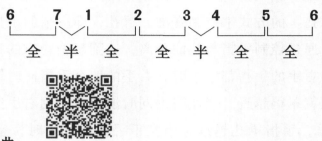

3. 叠音与叠音练习曲

叠音是由上方二度音迅速回落至本音的装饰技巧，音响效果类似于将上方二度音叠加在本音上。演奏时，从本音上方二度音开始，手指急速落在本音上。叠音可使音乐更具特色和动感。

叠音可以作为单音的修饰，也可以代替吐音将同度音分开。叠音有单叠音和复叠音，单叠音，手指只回落一次；复叠音，手指回落后迅速打开再回落。

叠音用符号"又"表示，标记在音符上方。

类别	记谱	演奏效果
同度叠音	又 5 5	5 ⌒6 5
异度叠音	又 2 5	2 ⌒6 5

叠音练习曲

C指法 3/4 王丽辉 曲

T 又 又 | T 又 又 | T 又 又 | T 又 又 | T 又 又 | T 又 又 |
1 1 1 | 2 2 2 | 3 3 3 | 4 4 4 | 5 5 5 | 6 6 6 |

T 又 又 | T | T 又 又 | T 又 又 | T 又 又 | T 又 又 |
7 7 7 | 1 — — | 1 1 1 | 2 2 2 | 3 3 3 | 2 2 2 |

T 又 又 | T 又 又 | T 又 又 | T | T | T |
1 1 1 | 7 7 7 | 6 6 6 | 5 — — | 1 — | 7 7 — | 6 6 — |

第三章 初级技巧与初级乐曲

二、乐曲

兰 花 花

陕北民歌

F指法 2/4

青 藏 高 原

张千一 曲

F指法 2/4 3/4 4/4

♩=58

第五节 强弱综合练习与打音技巧

一、乐理与技法

1. 强弱综合练习

综合观察强弱处理的手指技巧，不难发现，手指配合气息的方式非常自由，只要完成乐曲的音乐性，手指可以任意动作。但这个自由不是杂乱无章，而是在技巧熟练的基础上达到的运用自如的一种状态。达到这种自如状态的前提是刻意练习。这个练习是长期的，手指与气息的配合度越高，演奏的张力就越大，音乐的表现力就越强。

强弱综合练习曲

C指法 4/4　　　　　　　　　　　　　　　　　　　　　　　　王丽辉 曲

```
f ——— p    ———    ———    ———    ———
2 - - - | 2 - - - | 3 - - - | 3 - - - | 4 - - - | 4 - - -

———    ———    ———    ———    ———
5 - - - | 5 - - - | 6 - - - | 6 - - - | 7 - - -

———    ———    f  mf  mp  p
7 - - - | 1̇ - - - | 1̇ - - - | 2̇ 2̇ 2̇ 2̇ | 2̇ 2̇ 2̇ 2̇

f  mf  mp  p  f  mf  mp  p  f
1̇ 1̇ 1̇ 1̇ | 1̇ 1̇ 1̇ 1̇ | 7 7 7 7 | 7 7 7 7 | 6 7 5 6 -

p             f             p
5 6 5 4 5 - | 4 5 4 3 4 - | 3 4 3 2 3 - | 2 - - - | 1 - - - ‖
```

2. 半音阶

将所有的半音按从低到高或从高到低的顺序排列的音阶，就叫半音阶。

传统半音阶的写法：以C大调为例，以基本音为基础，上行时以升号为主，La和Si之间的半音采用降Si；下行时以降号为主，Sol和Fa之间的半音采用升Fa。如图：

```
1  #1  2  #2  3  4  #4  5  #5  6  ♭7  ♮7  1̇

1̇  7  ♭7  6  ♭6  5  #4  ♮4  3  ♭3  2  ♭2  1
```

半音阶指法图:

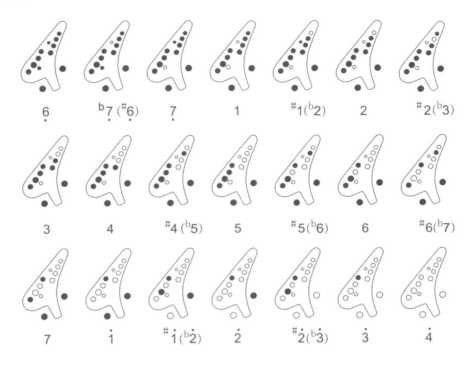

3. 打音与打音练习曲

打音是陶笛演奏中常用的一个手指技巧,与叠音相对。演奏时,在吹奏本音前快速敲打下方二度音孔,得到一个短促的低二度音。打音手指动作要迅速、有力、有弹性。

打音可以作为单音的装饰技巧,也可以用来将同度音分开。

打音用符号"扌"或"丁"表示,标记在音符上方。

技巧类别	记　谱	演奏效果
同度打音	5 5	5 ⁴5
异度打音	5 3	5 ²3

打音与叠音,可以简单概括为"上叠下打"。

打音练习曲

C指法　2/4　　　　　　　　　　　　　　　　　　　　王丽辉 曲

| 1 3 3 | 2 4 4 | 3 5 3 5 | 4 6 5 | 1̇ 7 7 7 | 7 6 6 6 | 6 5 5 5 | 5 4 3 |

| 5 3 5 3 | 6 4 6 4 | 7 5 7 5 | 7 2̣ 1̇ | 3̇ 1̇ 6 4 | 7 5 3 1 | 6 4 7 5 | 1̇ 5 1̇ ‖

二、乐曲

半个月亮爬上来

维吾尔族民歌
王洛宾 曲

F指法 4/4

(乐谱)

春江花月夜(片段)

扫一扫,听一听

1=F 4/4 AF:C指法

古　曲
周子雷 改编

第六节 气滑音与三吐的训练

一、乐理与技法

1. 气滑音

气滑音属于滑音的一种，靠气息的增强或减弱造成上滑或下滑的音响效果，常用于两音之间的连接或音尾处。两音连接时，第一音吹奏后，气息先变，手指随后按到第二音，形成第一音滑至第二音的效果。用于音尾下滑时，手指不动，收音时气流自然减弱，形成一种类似轻叹的效果。气滑音的记号与指滑音相同，实际演奏中，气滑音的幅度与速度要根据乐曲需要进行设计，要符合乐曲表现的内容。

气滑音练习

1=♭B 2/4 AF:F指法

0 5 | 6 3 | 2 27 | 5 2 | 1 65 | 6 1 | 7712 | 665 | 5 05 |

6 33 | 2 25 | 2 27 | 1 67 | 1 23 | 5 27 | 6 - | 6 - | 6 - ‖

2. 三吐

三吐是由单吐加双吐组合而成的。通常用于八分音符与十六分音符的节奏组合中。常见的三吐组合有两种：

（1）十六分音符在前，八分音符在后的节奏，俗称"前十六"节奏，十六分音符用双吐，八分音符用单吐，标记为"TKT"：
T K T
6 6 6

（2）八分音符在前，十六分音符在后的节奏，俗称"后十六"节奏，八分音符用单吐，十六分音符用双吐，标记为"TTK"：
T T K
6 6 6

3. 三吐练习曲

C指法 4/4

王丽辉 曲

T T K
1 111 335 555 33 | 2 443 221 221 | 5 555 772 222 77 | 1̇ 1̇1̇ 7 665 665 |

T K T
1̇ 1̇ 1̇ 333 222 777 | 1̇ 1̇ 1̇ 555 333 111 | 222 444 666 222 | 777 555 1̇ 1̇ 1̇ 1̇ ‖

```
  T TK                                    TKT
| 1 232 343 454 56 | 5 676 7i7 i2i | 2i7 i76 765 654 | 543 432 321 1 |

  T TK                                    TKT
| 1 352 463 574 6i | 5 7²6 i³7 2⁴³ | 4²7 3i6 2⁷5 i64 | 753 642 531 1 ||
```

二、乐曲

春节序曲（片段一）

C指法 2/4

李焕之 曲

```
| 3̇ 3̇2̇ | i | 3̇ 3̇2̇ | i | 3̇ 3̇2̇ | i 5 3 6 | 5. 6 5 6 | 5. 6 5 6 | 5. 6 5 6 |

||: 5 ⁷6 5 ⁷6 :|| 5676 5676 | 5676 5676 | 5  5 | 5 — | 5 56 5 56 | i i6 i i2̇ |

| 3̇ 3̇2̇3̇ 3̇2̇ | 3̇ 3̇2̇i i6 | 5 565 56 | i i6 i i2̇ | 3̇ 3̇2̇3̇ 3̇2̇ | 3̇ 3̇2̇i i6 |

| 5 56i i2̇ | 3̇ 3̇2̇i i6 | 5 56i i2̇ | 3̇ 3̇2̇i 0 | ⁵⁶⁷i 0 3 | ⁵⁶⁷i 0 3 |

| i. 6 i 6 | 5 i 6 5 | 3 5 2 3 | 5 6 3 3̇2̇ | i 0 3̇ 3̇2̇ | i — | i — ||
```

第七节 气颤音与波音的训练

一、乐理与技法

1. 气颤音

气颤音是运用气息的弹性颤动使音符产生有节律的音高波动，是陶笛演奏中非常重要的情感表达技巧，是体现乐曲"韵味"的重要表现手段。气颤音用符号"～～"表示，标注在音符的上方。常用的气颤音分为喉式气颤音和腹式气颤音。

喉式气颤音是由喉部肌肉有规律性地一松一紧形成的气流颤动，类似于喉部的"轻微抽搐"，常用于平缓的乐句中。

腹式气颤音是由腹部肌肉和横膈膜控制气流的大小，使气流呈波浪式呼出，声音产生有节律的波动。腹式气颤音的气流由腹部控制，颤动幅度和频率都可自由调节，适应各种乐曲表现的需要。

练习方法：

（1）慢速练习。节拍器调到60的速度，每一拍颤动两下。

（2）控制颤音的幅度。在本音音高的基础上，颤音向上和向下的颤动幅度都不能超过一个半音。

（3）颤动频率要均匀。每拍颤动两次的速度熟练后，增加到每拍3次、4次、5次、6次，随着频率的增加，颤音的幅度相应减小到半音的二分之一。

（4）用中低音陶笛练习。

注意，气颤音可以用于长音，也可以用于短音。曲谱中气颤音的标记通常省略，要根据乐曲的音乐性设计频率和幅度，该柔的柔，该紧的紧，不能为了气颤音而气颤音。掌握气颤音之后，将气颤音与强弱处理相结合。

气颤音练习曲

C指法 4/4

| ～ | ～ | ～ | ～ | ～ |
| 1 － － － | 2 － － － | 3 － － － | 4 － － － | 5 － － － |

| ～ | ～ | ～ | ～ | ～ |
| 6 － － － | 7 － － － | 1̇ － － － | 2̇ － － － | 3̇ － － － |

| ～ ～ | ～ ～ | ～ ～ | ～ ～ | ～ ～ |
| 3̇ － 2̇ － | 1̇ － 7 － | 6 － 5 － | 4 － 3 － | 2 － 1 － ‖

2. 波音与波音练习曲

波音是陶笛手指装饰技巧之一，由主音向上方二度音或下方二度音快速波动形成的装饰音。波音占用主音的时值，主音时值不受影响。

向上波动称为上波音，用符号"∽"表示，标记在音符上方。演奏方法：主音出声后，对应上方二度音的手指快速开闭一次。

向下波动称为下波音，用符号"∾"表示，标记在音符上方。演奏方法：主音出声后，对应下方二度音的手指快速闭开一次。

以 **2**（Re）音为例：

类　别	记　谱	实际演奏效果
上波音	$\overset{\sim}{2}$	2 3 2
下波音	$\overset{\backsim}{2}$	2 1 2

波音练习曲

C指法 2/4

1 1 | 2 2 | 3 3 | 4 4 | 5 5 | 6 6 | 7 7 | 1̇ 1̇ | 2̇ — |

3̇ 3̇ | 2̇ 2̇ | 1̇ 1̇ | 7 7 | 6 6 | 5 5 | 4 4 | 3 3 | 2 2 | 1 — ‖

二、乐曲

鸿　雁

F指法 4/4　　　　　　　　　　　　　　　　　　　　　　　　乌拉特民歌

‖: 3 1 6̣ 5̣ — | 5 6 1 6 — ∨ | 6 5 3 1 2 5 3 | 2 — — ∨ |

5 6 1 6 — | 2 3 1 6̣ 5̣ — | 3 1 6̣ 5̣ 6̣ 3 | 1 6̣ — — ∨ |

5 6 1 6 — | 2 3 1 6̣ 5̣ — | 3 1 6̣ 5̣ 6̣ 3 | 1 6̣ — — :‖

故乡的原风景

[日]宗次郎 曲

1= G　G指法　4/4

演奏顺序：A—间奏—A—间奏—B

第八节 指颤音的训练

一、乐理与技法

扫一扫，听一听

1. 指颤音

指颤音，分为实指颤音和虚指颤音。

实指颤音，俗称"指花"，是主音与上方二度音快速交替形成的连续上波音效果，是一种常用的手指技巧，用符号"tr"表示，标记在音符的上方。长颤音，在颤音符号后加波浪线表示："tr～～～"。

演奏方法：主音发声后，手指快速而均匀地连续开闭上方二度音孔，尾音落于主音上。注意颤音演奏时值要到位，尤其是长颤音，时值要够，而且中途不可中断。手臂手腕要放松，手指要灵活、富有弹性。先从慢速开始练习，手指起落要有劲道。快速时，手指要灵巧轻盈，同时手指与音孔的距离相对应的要近一些。

颤音的力度、速度和幅度要根据乐曲表现来定，切忌千篇一律。比如有时长颤音会处理成从慢到快的加速过程，在一些民族乐曲或有特殊表现的乐曲中，会出现三度以上的颤音。所有装饰技巧的处理和运用都以音乐性为准。

虚指颤音，也称"指震音"，是长音的一种修饰技巧，通过手指在空孔上方或者边缘来回颤动，使主音产生小幅度的颤动。音响效果类似气颤音，但不如气颤音灵活多变，因而运用较少。虚指颤音用符号"o～～～"表示，标注于音符上方。

2. 颤音练习曲

以下均为实指颤音练习。练习方法：对照节拍器，定好每拍颤动次数，从慢到快。

颤 音 练 习 曲

C指法 4/4　　　　　　　　　　　　　　　　　　　　　改编自《哈农》

| 1 2 1 2 1 2 1 3 6 5 6 5 6 5 6 4 | 2 3 2 3 2 3 2 4 7 6 7 6 7 6 7 5 | 3 4 3 4 3 4 3 5 1̇ 7 1̇ 7 1̇ 7 1̇ 6 |

| 4 5 4 5 4 5 4 6 2̇ 1̇ 2̇ 1̇ 2̇ 1̇ 2̇ 7 | 5 6 5 6 5 6 5 7 3̇ 2̇ 3̇ 2̇ 3̇ 2̇ 3̇ 1̇ | 6 7 6 7 6 7 6 1̇ 4̇ 3̇ 4̇ 3̇ 4̇ 3̇ 4̇ 2̇ |

| 3 4 3 4 3 4 3 2 7 1̇ 7 1̇ 7 1̇ 2̇ 1̇ | 2 3 2 3 2 3 2 1̇ 6 7 6 7 6 7 | 1̇ 2̇ 1̇ 2̇ 1̇ 2̇ 1̇ 7 5 6 5 6 5 6 7 6 | 7 1̇ 7 1̇ 7 1̇ 7 6 4 5 4 5 4 5 6 5 |

| 6 7 6 7 6 7 6 5 3 4 3 4 3 4 5 4 | 5 6 5 6 5 6 5 4 2 3 2 3 2 3 4 3 | 4 5 4 5 4 5 4 3 1 2 1 2 1 2 3 2 | 1 - - - ‖

练习曲

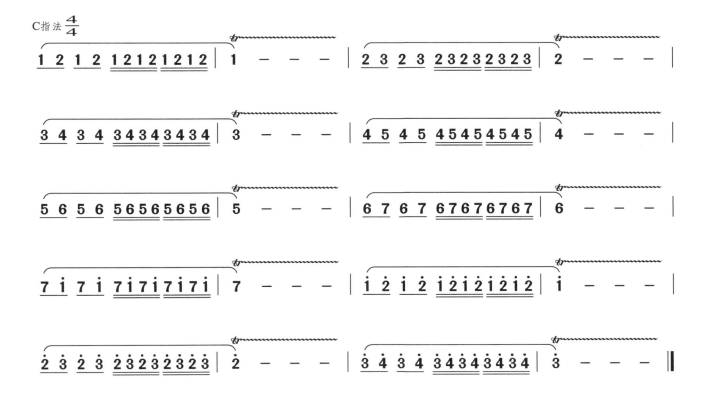

二、乐曲

采茶扑蝶

福建民歌

第九节 花舌技巧的训练

一、乐理与技法

扫一扫，听一听

1. 花舌

花舌，是陶笛重要的运舌技巧之一，通过舌尖的快速颤动形成连续的碎颤音。花舌用符号"✱"标记，长花舌用"✱------"标记，写在音符的上方。

演奏方法：舌尖轻贴上颚，不紧绷，舌根适当用力撑住，气流冲击舌尖，使舌尖产生快速抖动，从而发出连续的"吐噜"声。注意花舌的时值要足。

2. 花舌练习曲

练 习 曲

C指法 4/4　　　　　　　　　　　　　王丽辉 曲

二、乐曲

斑 鸠 调

C指法 2/4　　　　　　　　　　　　　赣南民歌

第三章 初级技巧与初级乐曲

[乐谱：前页曲目延续部分]

第十节 顿音技巧训练

一、乐理与技法

1. 顿音

扫一扫，听一听

顿音，是吐音的一种，符号为"▼"，标记在音符的上方，表示该音符用顿吐吹奏，时值为原音符的一半。

演奏方式：舌头急速吐奏，迅速收回，动作短促、有力，发声效果充满跳跃感。

类 别	举 例	实际演奏效果
顿音	▼▼▼▼ 3 3 5 5	T T T T 3 0 3 0 5 0 5 0
	▼▼▼▼ 1 2 3 2	T T T T 1 0 2 0 3 0 2 0

2. 顿音练习曲

拿 波 里 舞 曲

C指法 2/4

[俄] 柴可夫斯基 曲

[乐谱内容]

69

二、乐曲

鳟　鱼

C指法 2/4　　　　　　　　　　　　　　　　　　　　　　　　[奥地利]舒伯特 曲
中速

第四章 陶笛技巧晋级

单支12孔陶笛的音域为13度，无法直接演绎超过13度音域的音乐作品。而采用不同的12孔陶笛组合的演绎形式，不仅更换笛子需要时间，容易造成音乐的中断，且前后音色不统一，演奏效果不尽人意。因而许多的音乐作品都需要复管陶笛和三管陶笛来演绎。三管陶笛是陶笛的高级形态，与12孔陶笛相比，不仅音域更广、演绎范围更大、表现力更为丰富，对指劲、嘴劲、腹劲的要求也更高。

目前三管陶笛有普通三管陶笛和实用新型三管陶笛。

普通三管陶笛，第一腔体(简称一管)与十二孔陶笛指法相同，为顺指法。第二腔体(简称二管)与第三腔体(简称三管)均由右手独立完成。

实用新型三管陶笛，一管二管指法指序相同，采用顺指法，由左手右手配合完成。左手小拇指与右手大拇指没有按孔，起持笛作用。左手大拇指可根据需要进行按孔和开孔。第三管为顺指法，由右手独立完成，超吹的指法与音域固定。

实用新型三管陶笛与普通三管陶笛的主要区别：

1. 第一、第二腔体的指法、指序不同。实用新型三管陶笛两个腔体高低八度指法、指序高度统一。普通三管陶笛两个腔体、两套指法体系。

2. 实用新型有 AC3、AG3、AF3、B♭B3 四个调性，高中低音域体系完善，且皆为指法统一的24度音域（AG3、AF3 经特殊调音可达27度）。普通三管陶笛暂无低音B♭B3调性，AF3无超吹，AC3、AG3超吹音域不统一，指法不统一。

3. 实用新型左手按孔位置及持笛角度改变，与普通三管相比，明显减轻手部、虎口及手臂的承重负担。

由于实用新型三管陶笛双腔体高低八度指法、指序的高度统一，学过12孔陶笛的爱好者，或没触碰过三管陶笛的学习者皆可直接上手实用新型陶笛。普通三管陶笛所演奏的曲目，实用新型三管陶笛都可演奏。但是，由于普通三管陶笛各腔体指法不统一，需死记硬背，学习难度要比实用新型陶笛高许多。而且普通三管陶笛换管的同时还要变换指法，当涉及到D、♭E、♭A、A、♭B等调性指法时，难度非同一般，尤其难以完成即兴演奏。实用新型陶笛指法指序科学便捷、化繁为简，不仅研习曲目的时间大为缩短，更换调性指法的难度也大大降低，即兴演奏也不再是难事。

实用新型复管陶笛与普通复管陶笛对比同上。无12孔陶笛基础的爱好者也可以直接从实用新型复管陶笛入手学习。

实用新型三管陶笛手型：（复管相同）

一管手型：左手拇指按住背面左边的孔，食指、中指、无名指顺次按住正面左上方的三排孔，注意，手指自然伸直，以手指的指腹与第一、二关节内侧同时按孔，每个手指同时控制并排的两个音孔，确保按孔严实，避免漏气。小指自然贴合笛身。右手食指、中指、

无名指、小指顺次按住正面左下方四个孔，以指腹按孔。右手大拇指按住背面，支撑笛身。手腕放松。

二管手型：左手不变，右手顺次按住二管下方笛孔即可。

三管手型：左手持笛，右手顺次按住三管笛孔即可。

实用新型复管陶笛口型、手型示范（示范图用笛：AC2）：

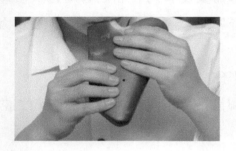 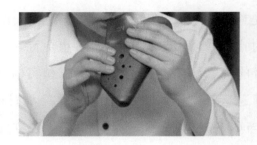

实用新型三管陶笛口型、手型示范（示范图用笛：AF3）：

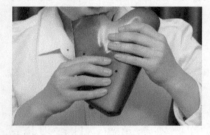 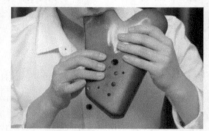 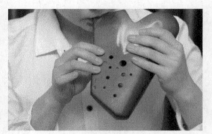

本单元教学用笛为12孔陶笛，实用新型复管陶笛和实用新型三管陶笛。指法表以12孔陶笛为例，复管与三管陶笛的指法表可参照本书附录。简谱定调标记以国际标准音A4为参考（以中央C下面的3个八度的C音作为第1组的开始；标C1，然后顺次到C7，国际标准音440HZ为A4），以1=A4的形式标记。

12孔陶笛七件套、实用新型复管陶笛一管、实用新型三管陶笛一管，C指法对应的调性如下：

12孔陶笛七件套		实用新型复管陶笛		实用新型三管陶笛四件套	
12SC	1=C6	AC2	1=C5	AC3	1=C5
12SG	1=G5				
12SF	1=F5			AG3	1=G4
12AC	1=C5				
12AG	1=G4	AG2	1=G4	AF3	1=F4
12AF	1=F4				
12BC	1=C4			B♭B3	1=♭B3

第一节 气冲音的训练

一、乐理与技巧

1. 三十二分音符与附点十六分音符

将一个十六分音符均分为二，就产生了三十二分音符，三十二分音符的时值是十六分音符的一半，是全音符的三十二分之一。简谱三十二分音符的写法是音符的下方加三条减时线表示。如图：𝅘𝅥𝅰𝅘𝅥𝅰𝅘𝅥𝅰𝅘𝅥𝅰

增加了附点的十六分音符称为附点十六分音符。附点十六分音符后常接一个三十二分音符，形成常用的节奏型：𝅘𝅥𝅯. 𝅘𝅥𝅰

当乐曲以四分音符为一拍时，附点十六分音符的时值为3/8拍，三十二分音符为1/8拍。

2. 气冲音

气冲音，是一种特殊的气滑音，运用气息的冲击形成的，即气息突然性增强和减弱造成的声音瞬间急速上升又立刻下降的效果。气冲音没有固定目标音，在本音的基础上通过气流冲击形成特殊音响效果，这种声音常常充满气声和情感张力。注意气冲音演绎完成后，气量要及时回到本音气量,不能因为回归气量不稳而造成本音音准改变的情况。气冲音没有固定标记，根据乐曲的需要使用。比如乐曲《故土》的结尾，气冲音与气颤音相结合，形成的音响效果极具中国韵味，感染力极强。

二、乐曲

笛 声 依 旧

扫一扫，听一听

周子雷 曲

1= C5 2/4

0 6̣ 1 3̃ | 2 - | 2 3 5 6 5̃ | 5 3 5 3 3 | 0 6̣ 1 2 3 1 | 2 3 2 1 2 3 | 1 1. 1 |

6̣ - | 0 6̣ 1 2 3 1 | 2 3 2 1 2. | 2 3 5 6 5 | 5 3 5 3 3 | 0 6̣ 1 2 3 1 | 2 3 2 1 2 3 |

1 1. 1 | 6̣ - | 6̣. 0 | 6̣ - | 6̣ 7̣ 6̣ 5̣ | 3̣ - | 3̣ 3̣ 0 6̣ |

故 土

周子雷 曲

1= G4 4/4

[乐谱略]

第二节 历音的训练

一、乐理与技巧

1. 散板

散板，是中国特有的音乐术语，一种特殊的节拍形式。散板是相对于"板眼"而言的，"板"是指每小节的最强音（第一拍），"眼"是指小节里的弱拍。散板，即没有固定板眼，相对于固定节拍而言，散板是无节律的自由节拍，表现为没有小节线的划分、强弱自由处理、音符长短不设限，是一个自由发挥的乐段。散板用符号"廾"表示，写在散板乐段的开头。

2. 历音与历音练习曲

历音，音阶急速上行或下行的一种手指技巧，可用于单音的装饰，也可用于两音之间的衔接。历音的起始音与目标音通常都会明确标注，从起始音到目标音之间的经过音要非常清晰明确地吹奏出来，不能漏音。上历音用符号"╱"表示，下历音用"╲"表示，标注在音符左边的是前历音，标注在音符右边的是后历音。历音的速度非常关键，在清晰的基础上越快越好。注意历音中的音多以本调音阶为准，如演奏F大调乐曲时，历音就由F大调的音组成，这样的演奏效果，比全部用C大调音阶演奏历音好很多。

历音练习曲

复管C指法 2/4

王丽辉 曲

二、乐曲

陶笛之旅

扫一扫，听一听

周子雷 曲

1= C5 4/4

第三节 D大调指法与练习

一、乐理与技巧

1. D大调与D指法

D大调，即以D音为主音Do，依据"全-全-半-全-全-全-半"的大调规则，从D音开始，D、E、♯F、G、A、B、♯C、D这八个音为D大调的Do、Re、Mi、Fa、Sol、La、Si、Do。注意D大调的第三级音和第七级音是变音。D大调调号，简谱的写法为1=D，写在乐谱左上角。

12孔AC陶笛D大调的半音阶指法图：

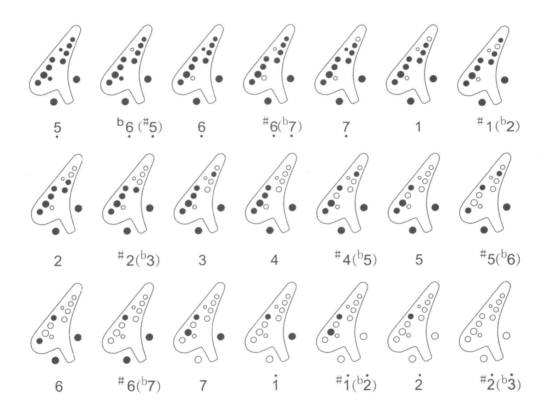

所有12孔陶笛，此指法都统称为D指法。使用C调陶笛时，指法与调性相对应，D指法就是D大调。

2. 转调

根据音乐表现的需要，乐曲从原来的调转向另一个调称为转调。简谱转调时在乐谱上方标记新的调号。

二、乐曲

草原印象

1= D5 4/4

周子雷 曲

（8小节前奏）| 6 1 6. 6 - - | 6 0 6 1 2 3 | 3 2. 2 - | 2 0 1 2 |

3. 5 5 - | 5. 5 6 1 | 5 6 5 | 5 3. 3 - | 3 0 3 - |

6 7 6 5 6 6 - - | 6. 6 5 6 1 | 2 4 2 2 2 - | 2 0 1 2 | 3. 5 5 - |

5 - 2 3 1 1 | 6 - - - | 6 - 0 0 | 6 1 6. 6 - - | 6 - 6 1 2 3 |

3 2. 2 - | 2 - 1 2 | 3. 5 5 - | 5. 5 6 7 5 5 | 5 3. 3 - |

3 - 3 - | 6 1 6 5 6 6 - - | 6. 6 5 6 1 | 2 4 2 2 2 - | 2 0 1 2 |

3. 5 5 - | 5 - 2 3 1 1 | 6 - - - | 6 - 3 1 | 6 1 6 6 - - |

6 - 3 6 6 | 5 - - - | 5 - 3 6 6 | 6 2. 2 - | 2. 3 6 7 5 5 |

5 3. 3 - | 3 - 3 1 | 6 5 6 6 - - | 6. 6 5 6 1 | 2 4 2 4 2 4 2 - |

2 - 1 2 | 3. 5 5 - | 5 - 2 3 1 1 | 6 - - - | 6 - - 6 |

舒伯特小夜曲

[奥地利]舒伯特 曲

1=F5 3/4 ♩=70

[乐谱图像]

1=D5

1=F5

rit. 渐慢

第四节 ♭B大调指法与碎吐技法

一、乐理与技巧

1. 高八度记号

当乐曲某一个音要高八度演奏时，在音的上方标记8va；当一个乐句或乐段需要高八度演奏的时候，用8va----------|表示。15va则表示高十五度，即高二个八度演奏。

2. ♭B大调与♭B指法

♭B大调，即以♭B音为主音Do，依据"全–全–半–全–全–全–半"的大调规则，从♭B音开始，♭B、C、D、♭E、F、G、A、♭B这八个音为♭B大调的Do、Re、Mi、Fa、Sol、La、Si、Do。注意♭B大调的第一级音和第四级音是变音。♭B大调调号，简谱的写法为1=♭B，写在乐谱左上角。

12孔AC陶笛♭B大调的半音阶指法图：

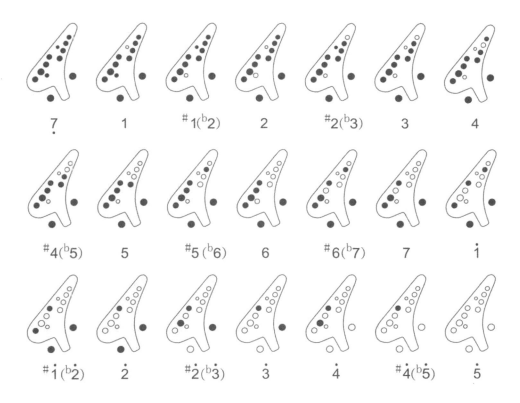

所有12孔陶笛，此指法都统称为♭B指法。使用C调陶笛时，指法与调性相对应，♭B指法就是♭B大调。

3. 碎吐

碎吐，是在双吐的基础上将舌部运动频率加到最快，形成非常快速的碎音，也被称为快双吐。碎吐的音响效果类似古筝的摇指效果，发出的声音连贯且具有非常强的颗粒感。碎吐用符号"①--------"表示，标注在音符的上方。

碎吐练习曲：

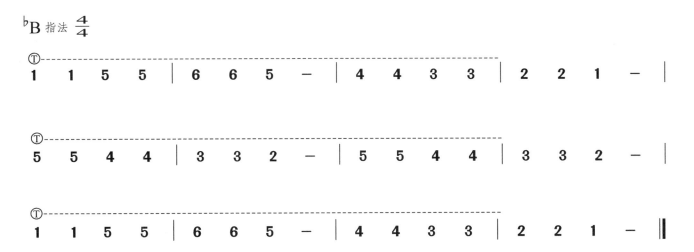

二、乐曲

瑶族舞曲

刘铁山、茅 沅 曲

1=G5 2/4 AC3: G-♭B-G

第四章 陶笛技巧晋级

第五节 赠音与剎音技巧练习

一、乐理与技巧

1. 赠音

赠音，也称为送音，是音尾的一种装饰手法，在主音即将结束时迅速打开相关音孔，形成一个上翘的音尾。赠音用"贝"标注，写在音尾的位置。赠音有标注目标音时，按目标音演奏，没有标注目标音时，根据乐曲的内容选择合适的音。赠音时值极短，计算在主音之内。

2. 剎音

剎音，是一种特殊的装饰技巧，通过气冲音与强按音相结合产生的强烈而短促的声响。剎音用符号"⌒"表示，标记在音符的上方，需要标注起始音时，起始音标记在剎音符号的上方。有明确的起始音时，手指从起始音开始准备，在吐音气息冲击的一瞬间迅速拍打至目标音。当没有明确的起始音时，根据乐曲选用本音上方的音进行修饰。剎音强而有力，需要吐奏，本音无需再吐奏。剎音的时值计算在本音之内。

二、乐曲

扬鞭催马运粮忙（选段）

1=C6　2/4

魏显忠 曲

第六节 实用新型复管技巧专项练习

一、换管练习

王丽辉 编

C指法（AC2/AG2）

二、音阶练习

王丽辉 编

转D指法（前2＝后6）

7 1 2 3 4 5 6 7 | 1 2 3 4 5 6 5 4 | 3 2 1 7 6 5 4 3 | 2 1 7 6 7 1 2 3 | 4 5 4 3 4 5 4 3

转G指法（前3＝7）

1 7 6 5 4 5 6 7 | 1 2 3 4 5 6 7 1 | 2 3 4 3 2 1 7 6 | 5 4 3 2 1 7 6 5 | 4 5 6 5 4 5 6 5

转C指法（前5＝后2）

1 2 3 4 5 6 7 1 | 2 3 4 5 6 7 1 7 | 6 5 4 3 2 1 7 6 | 5 4 3 2 1 2 3 2 | 1 2 3 2 1

三、半音阶练习

王丽辉 编

C指法

1 #1 2 #2 3 2 ♮2 1 | 1 #1 2 #2 3 2 ♮2 1 | 1 #1 2 #2 3 4 #4 5 | #5 6 ♭7 ♮7 1 #1 ♮1 7
Ⅰ

1 #1 2 #2 3 2 ♮2 1 | 1 #1 2 #2 3 2 ♮2 1 | 1 #1 2 #2 3 4 #4 5 | #5 6 ♭7 ♮7 1 7 ♭7 6
Ⅱ

#5 6 ♭7 ♮7 1 7 ♭7 6 | #5 6 ♭7 6 5 6 7 6 | #5 6 ♭7 6 5 6 7 6 | #5 6 ♭6 ♮5 #4 ♮4 3 #2

3 4 3 #2 3 4 3 2 | 3 4 3 #2 3 4 3 2 | 3 4 3 #2 ♮2 #1 ♮1 7 | #6 7 1 7 6 7 1 7
Ⅰ

#6 7 1 7 6 7 1 7 | #6 ♮6 #5 ♮5 #4 ♮4 3 #2 | 2 #1 2 ♭3 2 1 2 3 | 2 #1 2 ♭3 2 #1 2 ♭3

2 #2 3 4 #4 5 #5 6 | ♭7 ♮7 1 #1 2 #2 3 4 | #4 5 #5 6 ♭7 ♮7 1 7 | ♭7 6 #5 ♮5 #4 ♮4 3 #2
Ⅱ

2 #1 ♮1 7 ♭7 6 #5 ♮5 | #4 ♮4 3 #2 2 #1 ♮1 7 | 1 #1 2 #2 3 2 ♮2 1 | 1 2 1 7 1
Ⅰ

四、活指练习

改编自哈农练指法

C指法

1213 1415 | 1365 4543 | 2343 2343 | 2324 2526 | 2476 5654 | 3454 3454 |

3435 3637 | 351̇7 6765 | 4565 4565 | 4546 474 1̇ | 462̇ 1̇7 1̇76 | 5676 5676 |

5657 51̇52̇ | 5732̇ 1̇2̇1̇7 | 671̇ 7617 | 6761̇ 6̇263̇ | 61̇432̇3̇2̇1̇ | 71̇2̇ 1̇7 1̇2̇ |

71̇ 72̇ 73̇74̇ | 72̇5̇4̇3̇4̇3̇2̇ | 1̇2̇3̇2̇ 1̇2̇3̇2̇ | 1̇2̇1̇3̇1̇4̇1̇5̇ | 1̇3̇6̇5̇4̇5̇4̇3̇ | 2̇3̇4̇3̇2̇3̇4̇3̇ |

2̇3̇2̇4̇2̇5̇2̇6̇ | 2̇4̇7̇6̇5̇6̇5̇4̇ | 3̇4̇5̇4̇3̇4̇5̇4̇ | 3̇4̇3̇5̇3̇6̇3̇7̇ | 3̇5̇1̇̇7̇6̇7̇6̇5̇ | 4̇5̇6̇5̇4̇5̇6̇5̇ |

4̇1̇̇7̇1̇̇6̇7̇5̇6̇ | 3̇7̇6̇7̇5̇6̇4̇5̇ | 2̇6̇5̇6̇4̇5̇3̇4̇ | 1̇5̇4̇5̇3̇4̇2̇3̇ | 7̇4̇3̇4̇2̇3̇1̇2̇ | 6̇3̇2̇3̇1̇2̇7̇1̇ |

5̇2̇1̇̇2̇7̇1̇6̇7̇ | 4̇1̇̇7̇1̇̇6̇7̇5̇6̇ | 3̇7̇6̇7̇5̇6̇4̇5̇ | 2̇6̇5̇6̇4̇5̇3̇4̇ | 1̇5̇4̇5̇3̇4̇2̇3̇ | 1̇2̇3̇2̇1̇4̇3̇2̇ | 1̇ — ‖

五、超吹练习

王丽辉 编

C指法

5 6 7 1̇ | 2̇ 1̇ 7 6 | 5 6 7 1̇ | 2̇ 1̇ 7 6 | 5 6 ♭7 6 | 5 6 ♭7 6 |

5 6 ♭7 1̇ | 2̇ ♭3̇ 2̇ 1̇ | ♭7 6 5 6 | ♭7 1̇ 2̇ ♭3̇ | 2̇ ♭7 6 | 5 6 ♭7 1̇ |

2̇ ♭3̇ 2̇ #1̇ | 2̇ ♭3̇ 2̇ #1̇ | 2̇ ♭3̇ 2̇ #1̇ | 2̇ ♭3̇ 2̇ #1̇ | 2̇ ♭3̇ 2̇ #1̇ | 1̇ 7 ♭7 6 |

#5 6 ♭7 ♮7 | 1̇ #1̇ 2̇ ♭3̇ | 2̇ #1̇ 2̇ ♭3̇ | 2̇ ♭3̇ 2̇ #1̇ | 2̇ 1̇ 7 6 | 5 7 1̇ ‖

第五章 中高级独奏乐曲

　　此章收录的独奏乐曲，标注音域、调性、参考用笛（指符合音域范围的陶笛）和指法。技法标记从简，研习者可以根据自身对音乐的理解，添加不同的技巧。音乐演奏没有固定的标准，一首乐曲可以有许多种的处理方式，不同的音乐处理会产生不同的味道。

　　研习初期，可以参考原奏音频进行模仿。按照原奏把每一句乐句的处理、强弱关系细致地用笔标记出来，再按标记一句一句地去落实吹奏效果。音乐的研习，如同影像中每一帧的慢速播放，这是一个严谨和耐心的过程。

　　注意气颤音的运用，不同曲风、不同情感状态时，气颤音的形式是千变万化的，一成不变的幅度、频率不能适用于所有乐句。气颤音的学习关键在于细化，先把原奏中每句旋律气颤音的使用频率记录下来，再去逐一落实。

　　模仿是一个学习的过程，而非结果。音乐处理娴熟后，可举一反三，把自己的喜好和习惯融进去。每一次的演奏，都要由心而发，表达内在情感，可以根据心境的改变调整细节。

千 年 风 雅

[日]坂本昌之 曲
周子雷 移植

$1=^{\flat}B4$　$\frac{4}{4}$　音域：4-7
用笛：12AF: F; AF3: F

废 都

1=C5 4/4 音域：2-³3̇
用笛：AC3：C；AG3：F；AF3：G

周子雷 曲

第五章 中高级独奏乐曲

第五章　中高级独奏乐曲

皇城根儿

音域：5-1
用笛：12SF：♭E；AC2：♭A；AG2：♭D；AF3：♭E

周子雷 曲

1=♭A5 2/4

第五章 中高级独奏乐曲

祈 福

1=G4 4/4 音域：3-1̇
用笛：AG2/AG3：C；AF3：D

周子雷、舒 鸣 曲

京调

1=F5 2/4　音域：6-2
用笛：12SF: C；AC2: F；AF3: C

顾冠仁 编曲

第五章 中高级独奏乐曲

匈牙利舞曲第五号

1=♭B4 2/4 音域：1=♭B4 6-3̇；1=G4：1-1̇
用笛：AG3：♭E-C-♭E；AF3：F-D-F

[德]勃拉姆斯 曲

枉凝眉

王立平 曲

1=F5 4/4　音域：5-2̇
用笛：AC2：F；AC3：F；AG3：♭B；AF3：C

(中速稍慢)

葬 花 吟

王立平 曲

1=♭B4 4/4 音域：3-2 用笛：AF3：F

(1 - - 7̲1̲7̲6̲ | 6 - - 1 | 7.̲1̲ 7̲6̲5̲6̲ 7̲1̲7̲ | 6 - - - | 7.̲1̲ 7̲6̲5̲6̲ 7̲1̲7̲ |

6 - - - | 6 - - 1̲6̲2̲) ‖: 1̲.̲2̲7̲6̲3̲ - | 1̲.̲3̲2̲7̲6̲ - | 6 - 6̲.̲5̲ 3̲2̲ |

2 - - - | 3̲.̲5̲ 2̲3̲ 5 - | 3̲.̲5̲ 3̲6̲ 1 - | 7̲5̲ 3̲.̲5̲ 2̲7̲ | 6̲1̲ 6 - - |

1 1 - 7̲6̲ | 2̲3̲2̲ - 3 | 6 - 6̲.̲5̲ 3̲2̲ | 2 1 - - | 7̲.̲6̲ 5̲6̲ 1̲0̲7̲6̲ |

2̲.̲3̲5̲6̲ 1 - | 7̲5̲ 3̲.̲5̲ 2̲7̲ | 6̲1̲ 6 - - | (5 3̲5̲3̲ - | 7 6̲7̲6̲ -) :‖

[2.] 6 6 - 5̲6̲ | 1̲ 1̲ - - | 7 - 6̲.̲7̲ 6̲5̲ | 3 - - - | 5̲3̲ 5 - 6 |

4̲.̲5̲ 4̲3̲ 5 - | 2̲4̲ 3̲2̲3̲5̲ | 1 - - 7̲6̲ | 2 2 - 7̲6̲ | 2̲3̲ 5 - 5̲6̲ |

1̲1̲ 7̲6̲ 5 | 6 - - 7̲6̲ | 2 2 0 7̲6̲ | 2̲3̲ 5 - 5̲6̲ | 1̲1̲ 7̲6̲ 5̲ |

6 - - 1̲ | 1 - - 7̲1̲7̲6̲ | 6 - - 1 | 7.̲1̲ 7̲6̲5̲.̲6̲ 7̲1̲7̲ | 6 - - - | 1 - - 7̲1̲7̲6̲ |

6 - - 1 | 7.̲1̲ 7̲6̲5̲6̲6̲5̲ | 3 - - 6̲3̲ | 2 2 0 6̲2̲ | 1 - - 7̲6̲ |

阳关三叠

1=F4 4/4 音域：5-i 用笛：12BC: F; B♭B3: G

古曲

梅花三弄

古曲

牡 丹 亭

吴 华曲

春节序曲

李焕之 曲

1=C5 2/4

音域：1=C5, 1-6̇, 1=F5, 2-i̇, 1=♭A, 6̣-3̇

用笛：AG3: F-♭B-♭D-F, AF3: G-C-♭E-G

快板 热烈地

第五章 中高级独奏乐曲

扬鞭催马运粮忙

魏显忠 曲

1=C6 2/4 音域：2-3
用笛：AC3：C；AG3：F；AF3：G

[I] 热情欢快地

第五章　中高级独奏乐曲

加沃特舞曲

[法]戈塞克 曲

天鹅湖序曲

[俄]柴可夫斯基 曲

第六章 高级乐曲精解

本章收录周子雷演绎的部分作品，添加了相应的文字说明与乐句解析，学习者可根据谱面提示进行研习。由于文字与技法标记的局限，音乐性的内容无法完全体现，需要学习者用心体会，反复练习。"音"只是表层的，"韵"才是陶笛演奏者不断追求的方向。

1. 《新世纪D小调》

该作品抛开陶土乐器几千年的传统格式，在音域方面做了极大地拓展，同时给予演奏者相对多的空间去处理音乐结构，演奏时可以与原奏者不完全一致，在节奏及和声走向之内可以创造具有个人特色的音乐结构。演奏者可运用即兴演奏与和声学基础知识，步入创造音乐的行列。

此曲对内心节奏感的要求极高，配伴奏时要卡好和弦。

新世纪D小调

1= F5 4/4 AC3

周子雷 曲

第六章 高级乐曲精解

2.《你给我的感觉》

这是一首非常轻巧、舒服的慢拉丁波萨诺瓦（BOSSA NOVA）乐曲。波萨诺瓦是一种自由、舒适的曲风。此曲在波萨诺瓦里是相对快速的作品。演奏时可以依据心境发挥，进行二度创作，不局限于谱面。

你给我的感觉

周子雷 曲

3.《来自泥土的呼唤》

这是一首新世纪音乐作品。曲风鲜明,尤其快板部分7/8的节奏编排,有典型的雅尼风格。慢板部分细腻,加入了中国味道。快板部分把旋律打散,吐音连音非常清晰,新世纪音乐的感受非常强烈。乐曲伸缩自如,动静清晰,现场演奏的效果非常棒。本乐曲强弱处理极为细腻,每个音都有强弱处理技巧,对气息和手指配合能力要求极高。

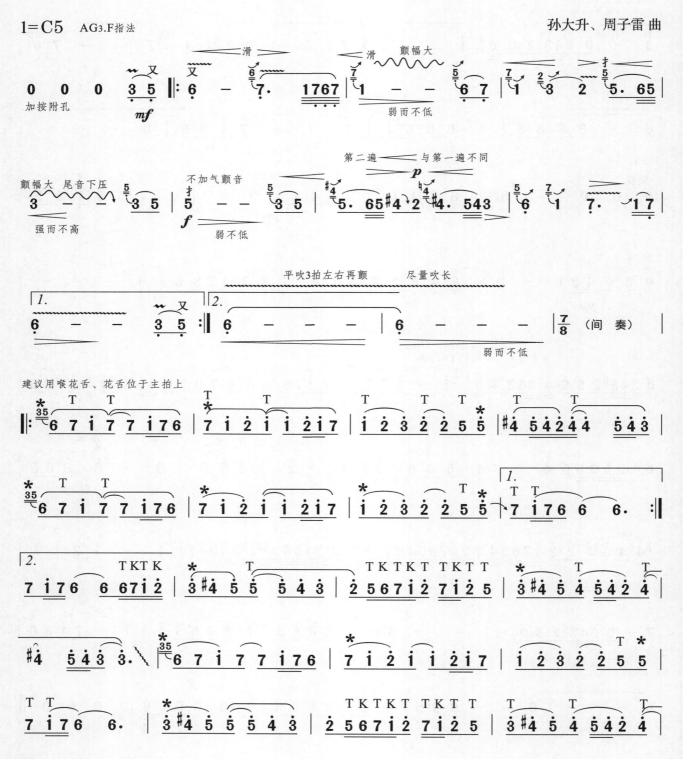

4.《西亚之光》

此曲是AC3陶笛的经典作品，也是难度极高的陶笛曲目之一。快速双吐、花舌的大量应用让曲子显示出急促、高亢靓丽的风格，完美地演绎出西亚文化的特点。在曲子中可以看到大漠飞沙、图腾崇拜、激情舞蹈、神秘蛇舞、动感鼓乐，是描绘西亚文化不可多得的音乐作品。

乐曲对节奏要求很高，先放慢速度练习，熟练之后再逐步加快。

西 亚 之 光

1= F5 4/4 AC3 演奏中可以用替代指法

周子雷 曲

【引子】

长线条都有气颤音相配合不一一标注 尾音下滑

3 - 3 4 #5 6 | 7 i 7 6 7 7 - i | 7 - 7 6 #5 4 | 3 #4 3 2 3 3 - - | #5 - 5 6 7 3 |

后叠音奏法

2 - - #i 2 i | 7 - - - | 7 - - - | 7 - - - | 0 0 0 5 | 3 - 3 4 #5 6 |

音尾下压 滑到 3 历音从3开始

7 i 7 6 7 7 - i | 7 - 7 6 7 6 #5 4 | 3 4 3 2 3 3 - - | #5 - 5 6 7 3 | 2 - - #4 |

强而不高 音尾下压 【A】段 气颤幅度大

3 - - - | 3 - - | 3 4 6 7 i 7 6 7 | 7 - - 6 | 3 4 6 7 i 7 6 #5 | #5 - - - |

音尾下压

3 4 6 7 i 7 6 2 | 2 - - i | 7 i 7 6 6 7 6 #5 | 3 4 3 2 3 4 3 #2 3 | 3 - - - |

音尾剁音 强度保持住

3 4 6 7 i 7 6 7 | 7 - - 6 | 3 4 6 7 i 7 6 #5 | #5 - - - | 3 4 6 7 i 7 6 2 |

5加上颤指 历音手法

2 - - i | 7 i 7 6 6 7 6 #5 | 5 6 5 4 3 2 1 | 7 6 5 6 7 1 2 3 4 5 6 i 2 3 3 | 3 - - - |

Sheet music page - numbered notation (jianpu) for a Chinese instrument piece, Chapter 6 高级乐曲精解, page 127.

5.《情笛》

一首暖暖的R&B，标准的欧美流行歌曲的编曲套路，旋律不俗，气颤音的合理运用在此曲得到充分发挥，音头音尾细腻的强弱处理如泣如诉，很暖。

情 笛

1= C5　4/4　AF3.G指法　**注意每句的韵味**

周子雷 曲

6.《春江花月夜》

《春江花月夜》又称《夕阳箫鼓》，是古典民乐的代表作之一。因其意境深远，乐音悠长，后取意唐诗名篇《春江花月夜》更名。这首古曲整曲为十段，以优美柔婉的旋律，塑造出鲜明生动的音乐形象，描绘出一幅色彩斑斓、春风和煦、皎月当空、山水相连、花月交辉、如诗如画的自然景色，以其浓郁的中国风格、纯朴典雅的民族音调，给人以一种难言的美感与艺术享受。陶笛版选用其中最为经典的两个主题，采用新世纪音乐形式演绎。陶笛版《春江花月夜》，质朴无华，唯美如画，行云流水，气势磅礴。

7.《心动》

全曲以单吐演绎，没有双吐。单吐根据音乐性，在力度、弹性上不断变化，并揉进小碎音。这些小碎音不是中国味道，而更像西洋管乐如萨克斯、小号的演绎手法。

乐曲节奏律动，音符排列密集。演奏状态：弹性、轻巧、灵活。

心 动

1=C5 4/4 ♩=100 AG3.F指法

周子雷 曲

第六章 高级乐曲精解

这是一页乐谱（简谱），为整页乐谱图像，含少量文字说明：

- 和声音程，可以加和弦内其他音，通过变换指法演奏双音　或：
- 弱而不低
- 这句陶笛与吉他的对话，陶笛比较平和，不似之前的较劲，要弱化吐音，与之前的乐段产生对比。
- 历滑音
- 吐打
- 全部由单吐完成
- 加双音
- 均由和弦内的音构成，可以举一反三进行变化。
- 可以加和声

8.《夜深沉》

一首脍炙人口的京剧曲牌，讲述了楚霸王项羽与爱妃虞姬的动人故事，陶笛像是被赋予了灵动的生命，化身为古代飒爽英姿的巾帼英雄，怀着对爱人的眷恋与不舍，为真爱勇敢牺牲，让人听罢荡气回肠、唏嘘不已。厚重而深情的音乐铺垫就像是征战沙场的枭雄项羽，于乱世之中，惜儿女情长，叹永失我爱。

《夜深沉》独有的丰富内涵：轻盈的舞姿、浓郁的情感、复杂的心情、严酷的战争交织于一曲，多层次、多视角地刻画了虞姬的精神世界。

《夜深沉》是京胡的经典曲目。原京胡曲是E调。

慢板精简过。此曲难点在味道上。对强弱处理能力、双吐功底、手指肌肉状态、颗粒性都有很高的要求。和声部分可选取和弦内部的其他音进行演奏。配伴奏的时候要注意节奏错开。并非一板一眼的，有京剧的韵味在里面。

9.《阿里山，你可听到我的笛声》

此曲原为中国竹笛独奏曲，2009年，周子雷在中国台北的音乐会上首次使用AC三管陶笛演奏了该曲。乐曲吸取台湾民间音乐素材创作，寄情于山，反映了中国大陆人民对台湾地区同胞深切的思念之情。

此曲演奏朴实些，不用加过多的技巧，不要太花哨，要平稳一点，唯美一点。

阿里山，你可听到我的笛声

1=F5 2/4 AC3.F指法

杜次文 曲

第六章 高级乐曲精解

10.《野蜂飞舞》

《野蜂飞舞》是歌剧《萨尔丹王的故事》第三幕第二场里野蜂袭击织布工和厨娘时的一段戏剧音乐。里姆斯基科萨科夫的四幕歌剧《萨尔丹王的故事》写成于1900年，根据俄国著名诗人普希金的神话小说改编而成。《野蜂飞舞》，a小调，活泼的快板，乐曲从快速下行的半音阶开始，然后是上下翻滚的半音阶音流，生动地描绘了野蜂振翅疾飞，袭击坏人的情景。2009年，周子雷首次将该曲改编成陶笛曲。在速度很快的情况下，需要运用连音和吐音的对比来表现野蜂振翅疾飞，忽上忽下的情景。此曲指法是关键，使用实用新型AF3演奏，指法指序科学顺畅，提高演奏质量，缩短研习时间。

野 蜂 飞 舞

[俄]里姆斯基·科萨科夫 曲
周子雷 移植

1= C5 2/4 AF3.G指法

（曲谱）

第六章 高级乐曲精解

11.《妆台秋思》

古曲，取材于昭君出塞的故事，最早是琵琶文曲套曲《塞上曲》中的第四曲，被各种乐器广泛移植。此曲描写昭君对镜梳妆，思念故土的淡淡愁思。

引子深远、辽阔，既描绘草原广袤的情景，也为后文的情绪做好铺垫。

妆 台 秋 思

12.《火与土的交响乐》

使用AC、AG两支三管陶笛演奏，充分发挥三管陶笛宽音域的优势。乐曲由引子、第一乐章、第二乐章、第三乐章、尾声构成。引子部分华丽刚烈，色彩浓重，演奏时要情绪饱满。第一乐章深情委婉，如泣如诉，强弱处理极为细腻，每一个音符都有内容，都有感情。第二乐章轻巧跳跃，色彩明亮，演奏时注意高音区兼具颗粒性与连贯性，音符要清楚干净，音质纯净剔透，气息要支撑到位。第三乐章以跳跃的快板行进到华彩部分，注意7/8拍子的不规则节奏律动，高潮部分历音的行进要流畅平稳，气颤音要到位。尾声情感略收，在最后一句再次迸发，乐曲在强烈的情感中结束。全曲气势磅礴，层层递进，充分展现陶笛魅力。

火与土的交响乐

1= C 5 4/4

周子雷 曲

第六章 高级乐曲精解

附录一：常用记谱符号表

名称	演奏记号	演奏方法
连音线 延音线	⌒	表示连线内的音要演奏得圆润，一口气吹完。 1 3̲ 5̲ 6̲ 5̲ 3̲ 5 \| 2̲ 3̲ 1 - \| 连接相同的音符，表示两个音符时值相加。 1 - - - \| 1 - - - \|
单吐	T	发音结实、运舌迅速有力。
顿音	▼	演奏顿音时，嘴里读"嘟"字的发音，舌尖紧贴上齿龈，然后让气流冲开舌尖和上齿龈的阻碍，形成一个爆破音，顿音在演奏时，通常比正常的音符时值吹短一半。 记谱： ▼▼▼▼ ▼ ▼ 1̲ 2̲ 3̲ 4̲ 5 5 \|　　演奏： 1̲0̲2̲0̲ 3̲0̲4̲0̲ 5 0 5 0 \|
双吐	TK	在单吐"嘟"字的后面，加一个"咕"音，用"嘟咕嘟咕"两个字不断地反复吐奏，即形成双吐，可用TK来表示。 　　　　TKTK　TKTK 记谱： 1̲2̲3̲5̲ 3̲5̲3̲2̲
三吐	TKT	三吐是由单吐和双吐结合起来的，一般有以下几个组合： T TK T TK T TK T TK　TK T TK T TK T TK T　TKT TKT TKT TKT 1 1̲1̲ 2 2̲2̲ 3 3̲3̲ 4 4̲4̲ \| 5̲5̲ 5 3̲3̲ 3 2̲2̲ 2 1̲1̲ 1 \| 5̲5̲5̲ 5̲5̲5̲ 5̲5̲5̲ 5̲5̲5̲ \|
上滑音	↗	由低音向高音滑指，可滑二度、三度、五度等，两音之间要顺畅。
下滑音	↘	由高音向低音滑指，可滑二度、三度、五度等，二音之间要顺畅。
打音	扌 或 丁	演奏过程中，用手指在下方音孔上轻轻地敲打，即成打音效果。例如：吹奏4音时用手指轻轻敲打一下3音。
叠音	又	在音的上方二度或三度音的位置迅速经过回到主音。在演奏中连续出现两个以上的同度音，其中一个可使用叠音增加音乐表现力。

147

技巧	符号	说明
花舌	*	用气流冲击翘起的舌头，使舌头震动产生的碎音效果。另一种方法是使用近似打呼噜的方式使口腔内小舌头震动，所产生的碎音更加密集。 例如： ＊〜〜〜 　　　 1 － － － ｜
气颤音	〜〜〜	以小腹的颤动带动气流的波动，从而使长音产生强弱起伏的波动。
虚指颤音	○〜〜	也称指震音，可用于修饰长音，是一种类似弦乐揉弦的技巧，使长音产生小幅度振动。方法：用没有按孔的手指指尖在下方任意孔边缘处来回颤动。虚指颤音颤动的频率可以比气颤音快，但颤动幅度的控制不够灵活，不如气颤音运用广泛。
颤音	tr	主音与上方二度音来回快速颤动。 　　　　　　　　　 tr〜〜 记谱： 6 － － － ｜　　演奏： 67676767 67676767
上波音	∾	从主音向上方二度迅速波动一次即返回主音，形成上波音效果。
下波音	∿	从主音向下方二度迅速波动一次即返回主音，形成下波音效果。
上历音	↗	上历音是一种装饰音，从某音开始自下而上连续级进。上历音所占的时间较短，吹奏时依指序迅速而平均地放开。
下历音	↘	下历音是一种装饰音，从某音开始自上而下连续级进。下历音所占的时间较短，吹奏时依指序迅速有力且均匀地按孔。
剁音	∧	强烈的气冲音与叠音方式相结合形成的装饰音，动作干脆、利索。

换气	V	迅速地吸气以备继续演奏。吸气不能影响节奏。
极弱	ppp	
很弱	pp	
弱	p	陶笛演奏过程中，音的强弱处理需手指与气息相互配合来完成。通过控制手指按孔与气息强弱来形成音的强弱。当手指开孔增大时，气息要随之减弱以保证音的平稳，从而形成弱音效果。反之，气息增强时，手指需按住原音往下半音或二度音的位置以保证原音的音准，并形成强音效果。
中弱	mp	
中强	mf	
强	f	
很强	ff	
极强	fff	
渐强	＜	表示音乐进行越来越强。
渐弱	＞	表示音乐进行越来越轻。
重音	＞	表示这个音要演奏得坚强有力。

附录二： 12孔陶笛指法表

附录三：普通三管陶笛指法表
普通三管陶笛C指法

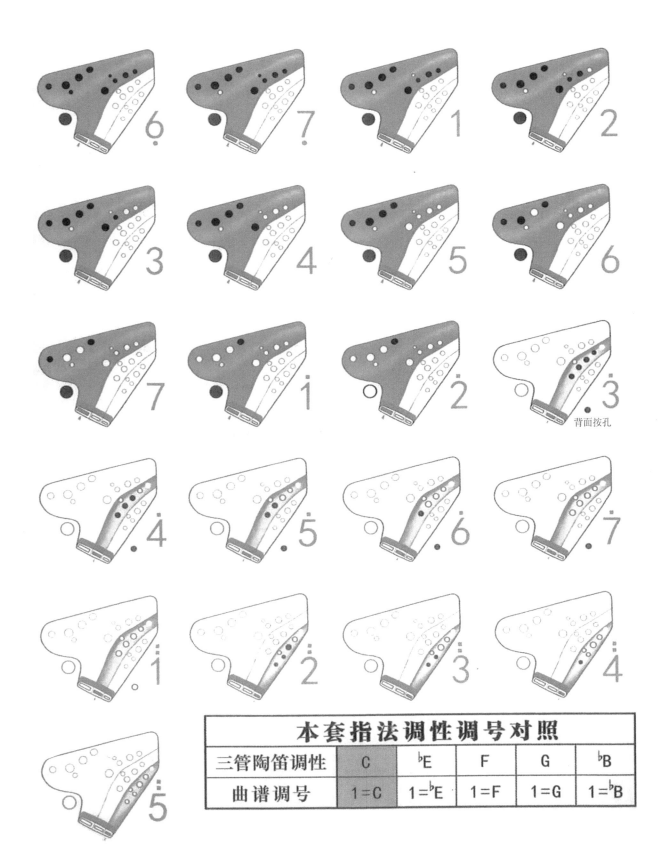

本套指法调性调号对照					
三管陶笛调性	C	♭E	F	G	♭B
曲谱调号	1=C	1=♭E	1=F	1=G	1=♭B

普通三管陶笛F指法

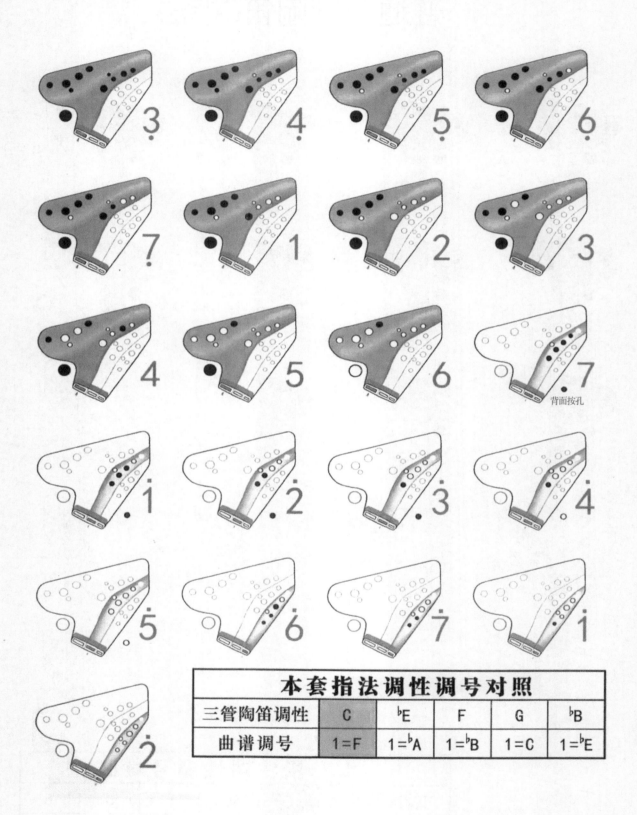

本套指法调性调号对照					
三管陶笛调性	C	♭E	F	G	♭B
曲谱调号	1=F	1=♭A	1=♭B	1=C	1=♭E

普通三管陶笛G指法

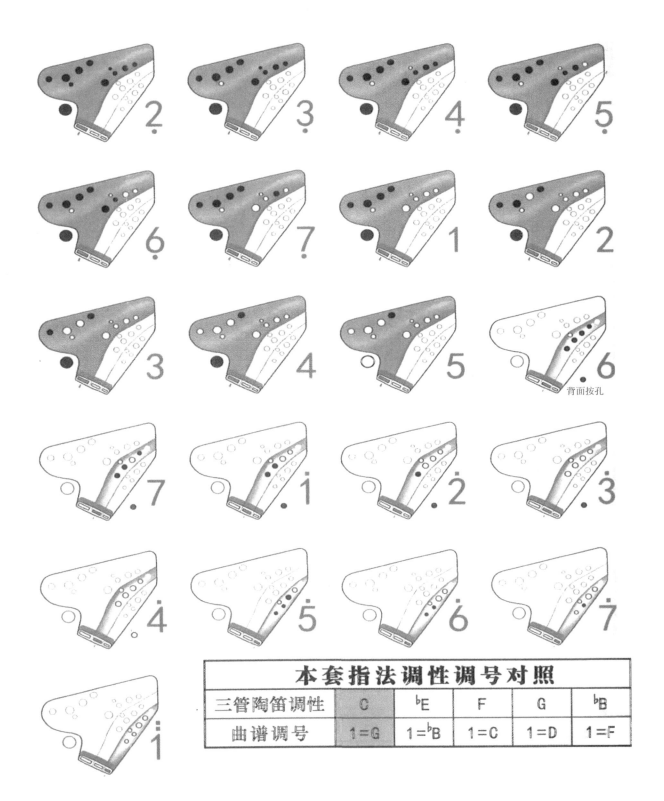

本套指法调性调号对照					
三管陶笛调性	C	♭E	F	G	♭B
曲谱调号	1=G	1=♭B	1=C	1=D	1=F

普通三管陶笛半音阶指法

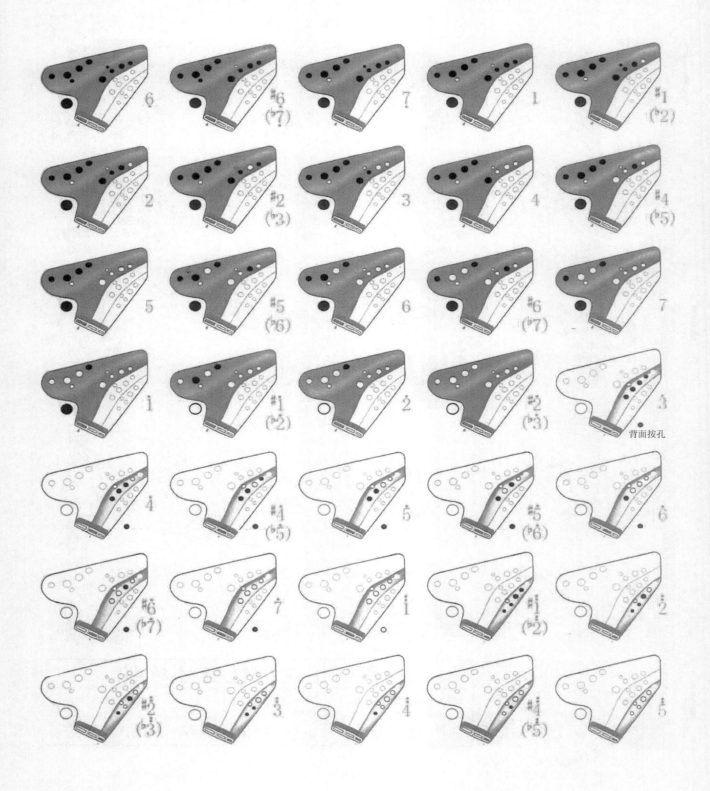

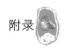

附录四： 实用新型三管陶笛指法表

实用新型中国陶笛C指法

实用新型中国陶笛D指法

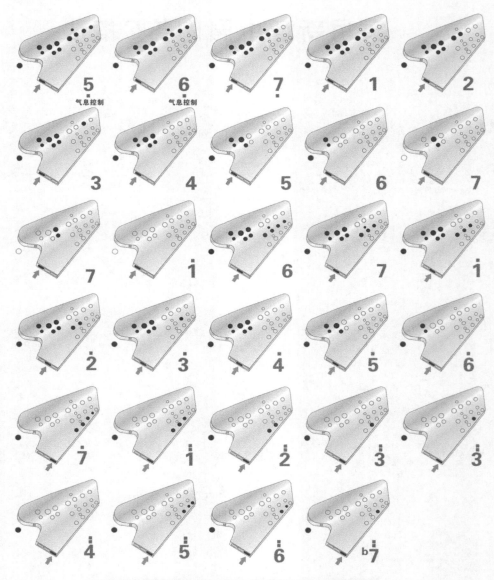

实用新型中国陶笛♭E指法

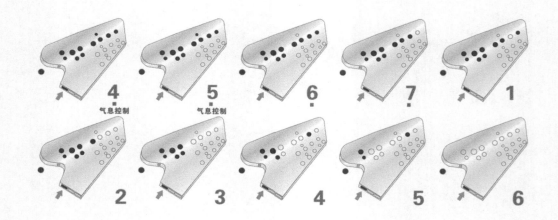

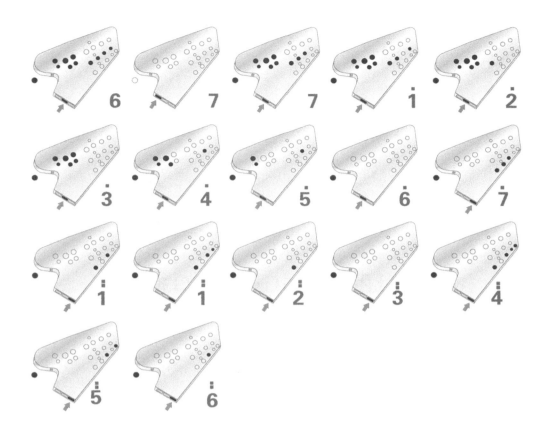

实用新型中国陶笛F指法

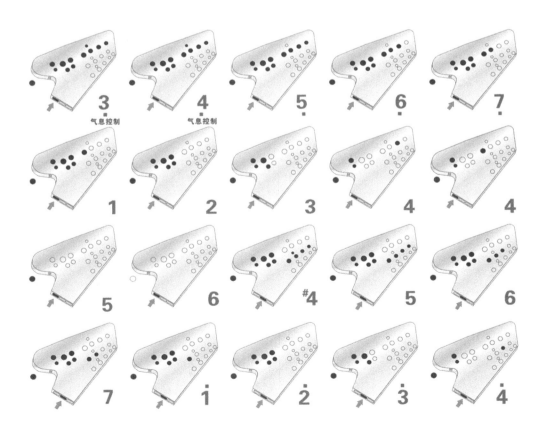

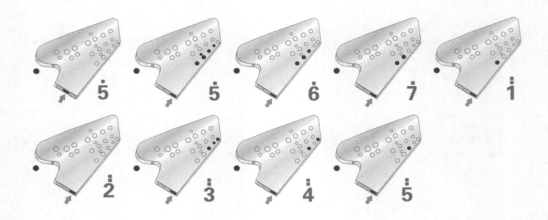

实用新型中国陶笛G指法

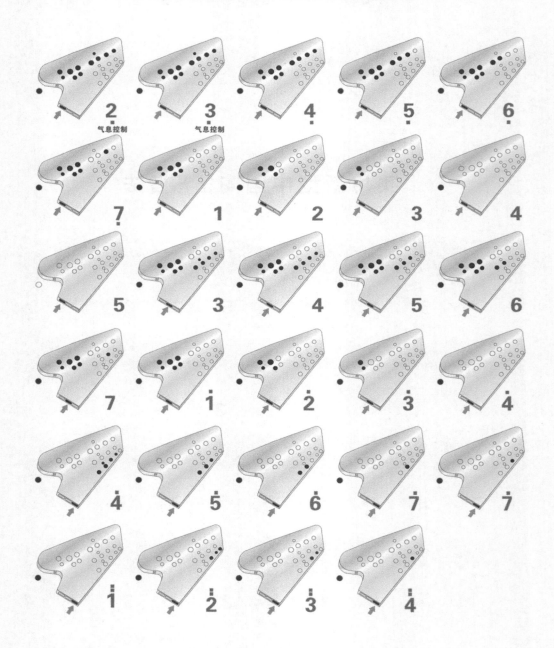

实用新型中国陶笛 ♭A 指法

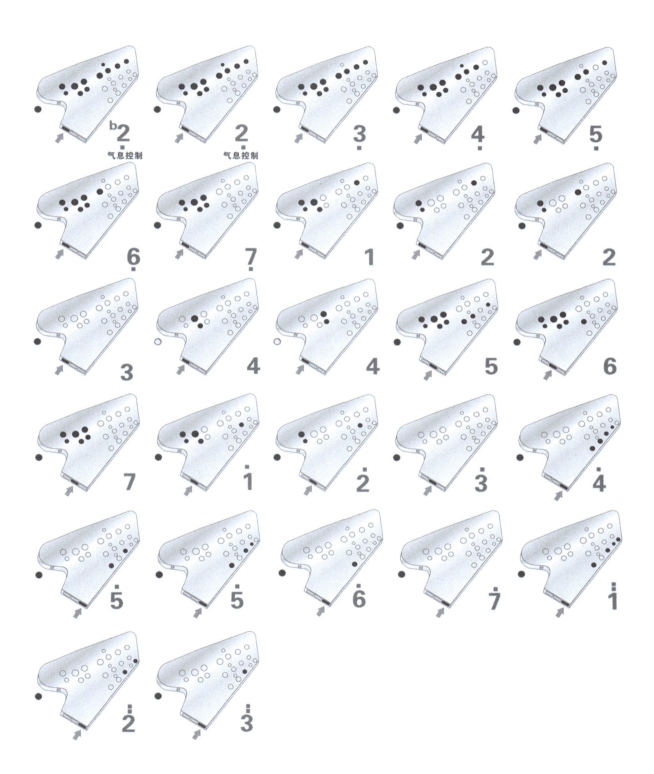

实用新型中国陶笛A指法

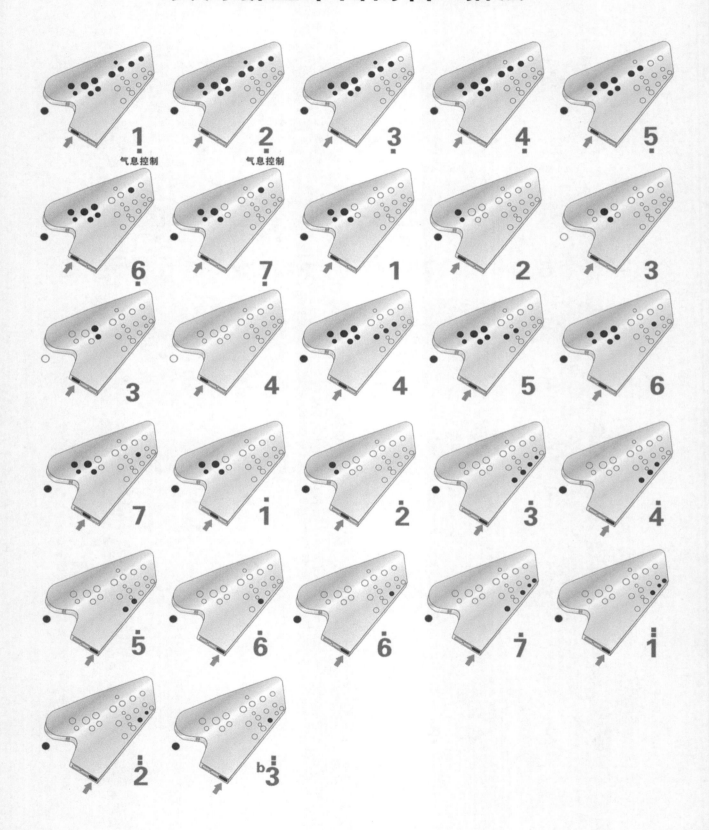

实用新型中国陶笛 ♭B 指法

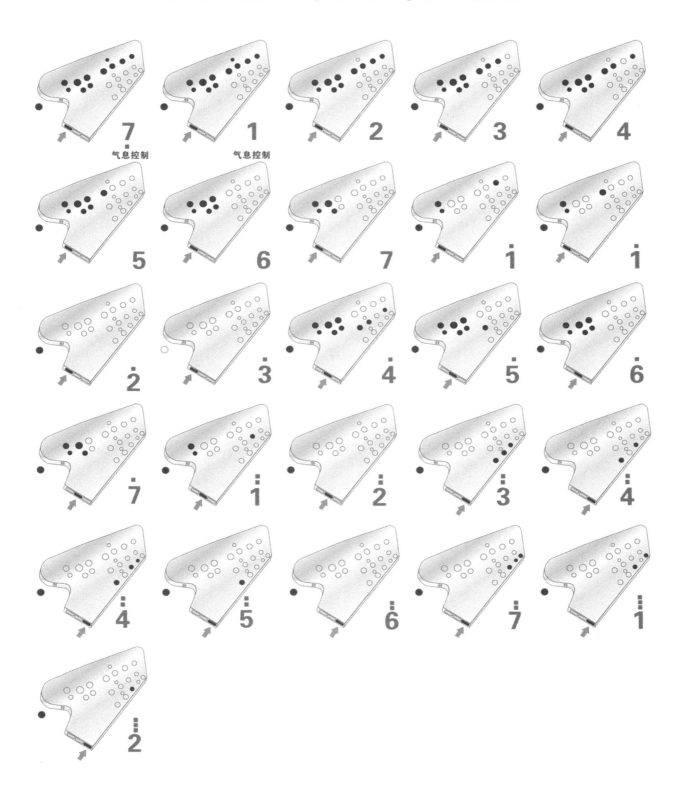

附录五： 实用新型中国陶笛半音阶指法

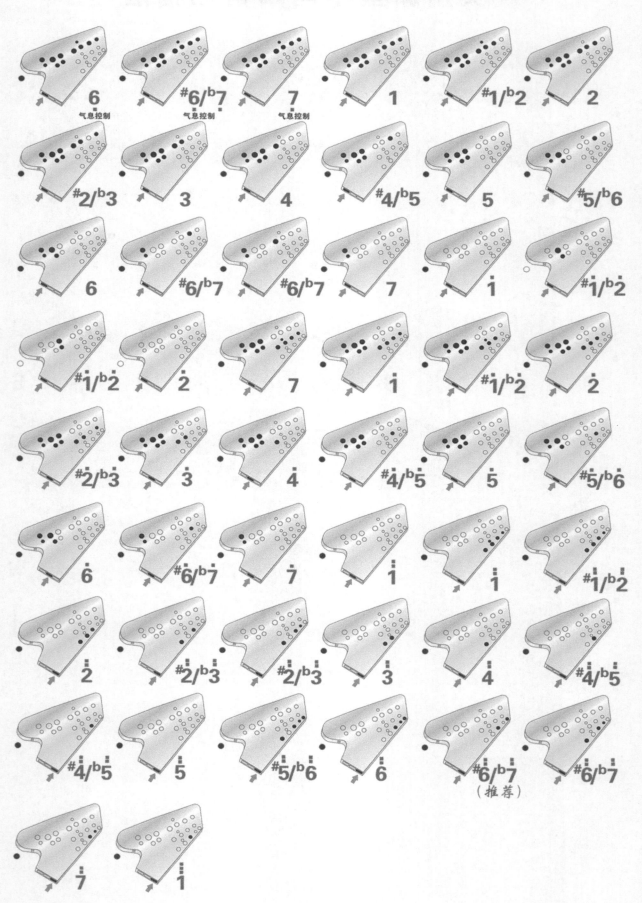

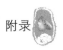

十二平均律关系表

C	♯C/♭D	D	♯D/♭E	E	F	♯F/♭G	G	♯G/♭A	A	♯A/♭B	B	C

陶笛调性与指法搭配表

指法＼笛调	C	D	♭E	F	G	A	♭B
C	C	D	♭E	F	G	A	♭B
D	D	E	F	G	A	B	C
♭E	♭E	F	♯F	♯G	♭B	C	♯C
F	F	G	♯G	♭B	C	D	♭E
G	G	A	♭B	C	D	E	F
A	A	B	C	D	E	♯F	G
♭B	♭B	C	♯C	♭E	F	G	♯G

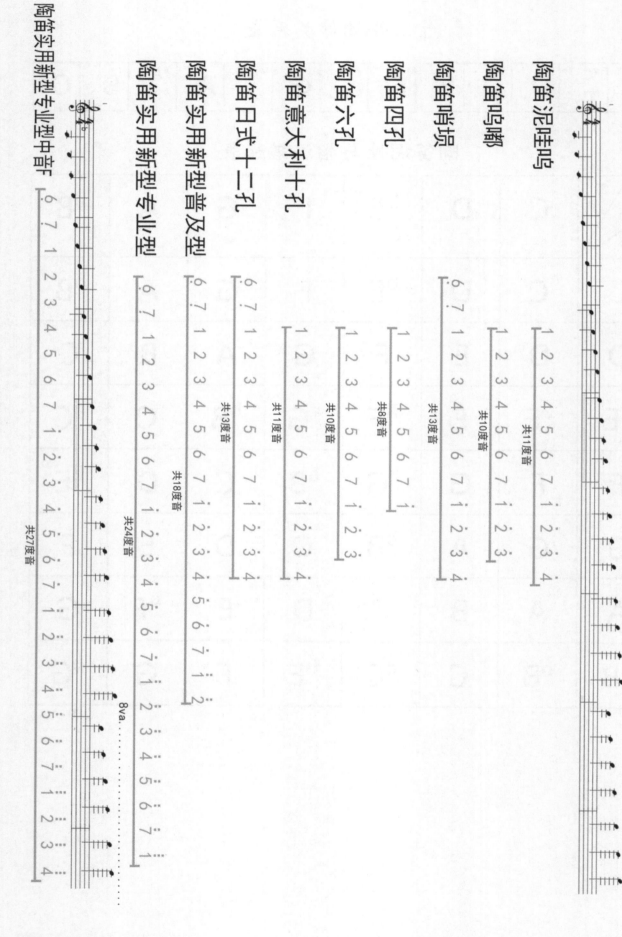